Twmps

for / i
Jimmy Hancock

Twmps

David Nash

Oriel 31 seren

Twmps is jointly published by Oriel 31 and Seren

Oriel 31, Davies Memorial Gallery
The Park, Newtown, Powys SY16 2NZ www.oriel31.org

Seren is the book imprint of Poetry Wales Press Ltd,
Nolton Street, Bridgend, CF31 3BN www.seren-books.com

First published 2001
Oriel 31 ISBN 1-870-797-64-7 Seren ISBN 1-85411-285-6

Seren works with the financial assistance of the Arts Council of
Wales. Oriel 31 is supported by the Arts Council of Wales and
Powys County Council

Twmps has been published in connection with the exhibition
Green and Black,
which first showed at Oriel 31, Newtown
28 October – 23 December 2000
Supported by the Arts Council of Wales and
The Henry Moore Foundation

David Nash is a Research Fellow at
the University of Northumbria

Printed in Meta by Gomer Press, Llandysul
All artwork dimensions in centimetres

Cyhoeddir *Twmps* ar y cyd rhwng Oriel 31 a Seren

Oriel 31, Oriel Goffa Davies,
Y Parc, Y Drenewydd, Powys SY16 2NZ www.oriel31.org

Seren yw'r mewnbwn llyfrau o Poetry Wales Press Cyf, Nolton
Street, Penybont ar Ogwr, CF31 3BN www.seren-books.com

Cyhoeddwyd gyntaf 2001
Oriel 31 ISBN 1-870-797-64-7 Seren ISBN 1-85411-285-6

Mae Seren yn gweithio gyda chymorth ariannol Cyngor
Celfyddydau Cymru. Cefnogir Oriel 31 gan Gyngor Celfyddydau
Cymru a Chyngor Sir Powys

Cyhoeddir *Twmps* mewn cysylltiad â'r arddangosfa
Gwyrdd a Du
a ddangoswyd gyntaf yn Oriel 31, Y Drenewydd
28 Hydref – 23 Rhagfyr 2000
Cefnogwyd gan Gyngor Celfyddydau Cymru
a Sefydliad Henry Moore

Mae David Nash yn Gymrawd Ymchwil ym
Mhrifysgol Northumbria

Argraffwyd mewn Meta gan Gwasg Gomer, Llandysul
Dimensiynau'r holl weithiau mewn centimedrau

opposite/gyferbyn **Twmp** Powis 2000, pastel on paper/pastel ar bapur, 20 x 20

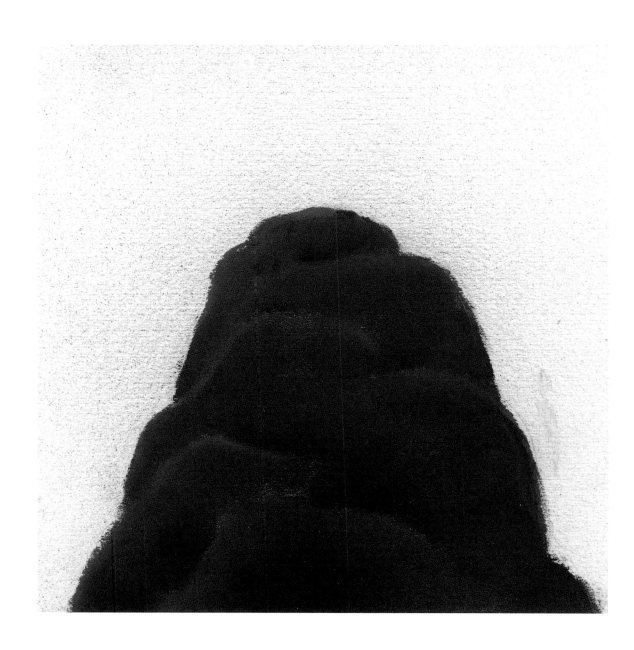

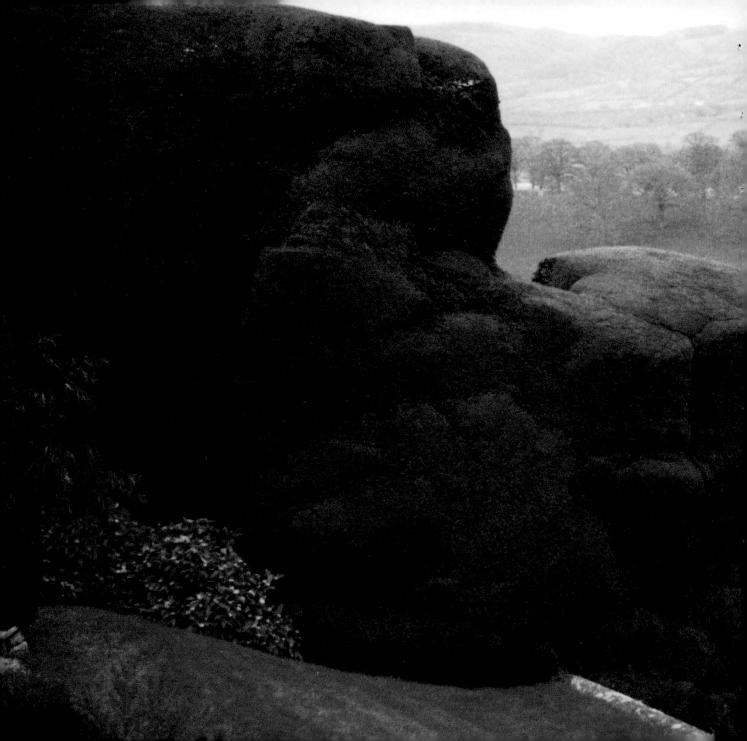

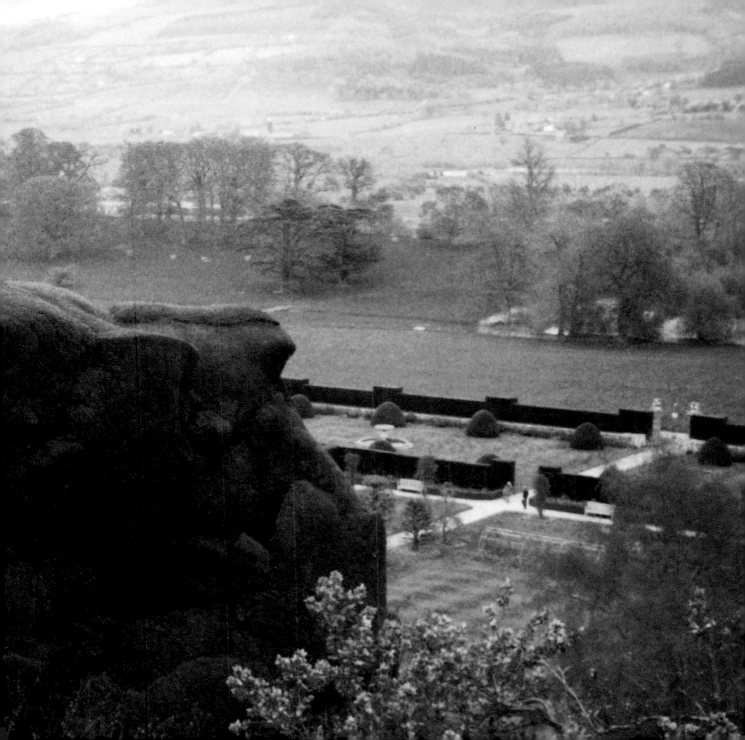

Green and Black

Green and Black had its germination in an invitation, made in 1994, offering David Nash a residency on the Powis Castle Estate. This was planned in connection with an ambitious project to build a new art gallery, the Mid Wales Centre for the Arts, amid the Estate grounds. The gallery was not realised but, in the intervening years, Nash's interest in Powis Castle Gardens grew. The result is a substantial series of sculpture and drawings inspired by the Powis Castle yew trees.

David Nash is one of Britain's foremost sculptors. For more than thirty years he has explored the essence – material, cultural and symbolic – of trees and their environments. An understanding of time and of place is integral to his art, as is his resolve to make works that relate to a particular locality. In 1977 he planted *The Ash Dome* in woodland near his home in North Wales. This dancing, circular form, created from living trees and structured by the gardener's skill of pruning, was conceived with time uppermost in the artist's mind: Nash has allowed at least thirty years for the work to mature, patiently watching and tending its development.

Wooden Boulder is another of his major environmental works. Hewn from an oak trunk in the hills around Blaenau Ffestiniog, this massive, wooden 'stone' began its travels in a stream down the Ffestiniog Valley in 1978. Often its progress is laborious – it can remain stationary for months, sometimes years: occasionally it moves rapidly, buoyed and buffeted along its way by the stream's waterfalls and seasonal floods.

In the 1980s Nash began to make frequent use of fire in his sculpture, and realised that he was altering the vegetable substance of wood to a mineral – carbon. He felt that this transformation enabled him to see the form of his sculptures more clearly, as the material of the wood was no longer dominant. The symbolic connotations between wood and fire were plentiful: wood burns to create heat and light, but the intense black made by the charring process can also symbolise death.

Nash places great value, both visual and symbolic, upon colour. *Blue Ring* (1988) had its origins in the swathes of bluebells that, every spring, cover the hillside at Cae'n-y-Coed, North Wales. Wishing to make a work about the colour blue, Nash planted bluebell bulbs in a circle and noted the changes over a four-year period, as the plants gradually escaped from the restrictions of the form. He then gathered thousands of the minute bluebell seeds to create a large, indigo-blue ring, which showed alongside a blue, circular drawing. In a Polish forest Nash noticed that the white of newly cut alder trees changed to a vivid red after exposure to the air. He then discovered that the alders were growing in shell craters dating from the First World War. Strongly affected by the tragic history of the site, he made *Red and Black* (1991) from the red alder brought together with black, charred oak wood, in a gallery-based installation first shown in Warsaw.

In his response to the Powis yews Nash has been characteristically sensitive to the trees' environment and history. They have been shaped and changed through time, human intervention and their own growth patterns, their forms created through both intentional and unintentional means. As the years passed the yews' neat shapes were allowed to change, as if through anamorphosis, into their present day bulky, rounded manifestations. Their colours are rich and deep: the darkest of greens, with dense inky shadows. Their exterior, folded canopies are like velvet when seen from a distance; their interiors a mass of twiggy growth.

Nash first responded to the yew twmps through drawing rather than sculpture. He made numerous sketches and drawings of the yews; studies in form and colour, exploring and understanding the anatomy beneath that upholds their dense canopy of foliage. The sculptures came after, both freestanding pieces and wall reliefs, and carved from a variety of different woods. Some are charred, evocative of the deep dark of the yew foliage and shadows with pale delicate lines cutting through the blackened surface; in others he explores the soft, fibrous quality of a particular wood's texture.

The works in *Green and Black* continue Nash's previous practice, and also represent a new vein of direction: their basis is the living tree, altered by the art of gardening. The Powis Castle yews have been planted and cultivated by others; moulded into shape by centuries of human history as well as nature. This book is Nash's tribute to these extraordinary living sculptures and the gardeners who have tended them.

Amanda Farr
Director, Oriel 31

Leaning Larches
Cae'n-y-Coed, planted/planwyd 1983
photo/llun 1997

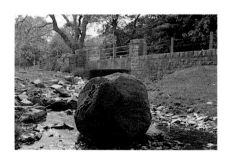

Wooden Boulder
Maentwrog, placed in stream/gosodwyd yn y nant 1978, photo/llun 1990

Gwyrdd a Du

Cafodd *Gwyrdd a Du* ei hadu mewn gwahoddiad nôl yn 1994 oedd yn cynnig preswyliad i David Nash yn Ystâd Castell Powys. Cynlluniwyd y preswyliad mewn cysylltiad â'r prosiect uchelgeisiol o adeiladu oriel gelf newydd, Canolfan y Canolbarth ar gyfer y Celfyddydau, ar dir yr Ystâd. Ni wireddwyd yr oriel ond, yn y blynyddoedd wedyn, mae syniadau Nash ynglyn â Gerddi Castell Powys wedi esblygu. Y canlyniad yw cyfres enfawr a pharhaol o gerfluniau a lluniau sydd wedi eu hysgogi gan goed yw Castell Powys.

David Nash yw un o gerflunwyr mwyaf nodedig Prydain. Ers dros ddeng mlynedd ar hugain mae wedi archwilio hanfodion – gwneuthuriad, diwylliant a symboliaeth coed a'u hamgylchedd. Mae dealltwriaeth o amser a lle yn hanfodol i'w gelf, fel mae ei benderfyniad i wneud gwaith sy'n berthnasol i leoliad arbennig. Yn 1977 planodd *The Ash Dome* mewn coedwig ger ei gartref yng Ngogledd Cymru. Planwyd y ffurf cylchog, dawnsiol hwn, a grewyd o goed byw ac a strwythurwyd gan allu'r garddwr i docio, gydag amser yn ystyriaeth pennaf ym meddwl Nash. Mae Nash wedi rhoi deng mlynedd ar hugain i'r gwaith aeddfedu, gan wylio a gofalu am ei ddatblygiad.

Mae *Wooden Boulder* yn un arall o'i brif weithaiu amgylcheddol. Wedi ei chreu allan o foncyff derwen yn y bryniau o amgylch Blaenau Ffestiniog, dechreuodd y 'garreg' bren fawr hon ar ei theithiau mewn nant yn Nyffryn Ffestiniog yn 1978. Yn aml, mae'r daith yn anodd – gall aros yn llonydd am fisoedd, weithiau blynyddoedd; weithau mae'n symud yn gyflym, gan gael ei chario gan raeadrau a llifogydd tymhorol.

Yn y 1980au dechreuodd Nash ddefnyddio tân yn aml yn ei gerfluniau, a darganfu ei fod yn newid hanfod llysieuol pren i fod yn fwyn – carbon. Teimlai fod y trawsnewidiad hwn yn ei alluogi i weld ffurf ei gerfluniau yn fwy eglur, gan nad oedd gwneuthuriad y pren bellach yn llywodraethu. Roedd yr awgrymiadau symbolaidd rhwng pren a thân yn ddigonol: mae pren yn llosgi i greu goleuni a gwres; ond mae'r düwch eithriadol a greir gan y broses llosgi hefyd yn symbolaidd o farwolaeth.

Mae Nash yn rhoi gwerth mawr, yn weledol a symbolaidd, ar liw. Dechreuodd *Blue Ring* (1988) yn y carpedi o glychau'r gog sydd, bob gwanwyn, yn gorchuddio llethrau'r bryn yn Cae'n-y-Coed, Gogledd Cymru. Yn ei ddymuniad i wneud gwaith am y lliw glas, planodd Nash fylbiau clychau'r gog mewn cylch a nodi'r newidiadau dros gyfnod o bedair blynedd, wrth i'r planhigion ddianc yn raddol o rwystredigaeth y ffurf. Wedyn, casglodd filoedd o hadau clychau'r gog i greu cylch mawr glas-indigo, a ddangoswyd ochr-yn-ochr â darlun crwn glas. Mewn coedwig Bwylaidd, sylwodd Nash fod gwynder y coed gwern oedd newydd eu torri yn newid i goch llachar ar ôl cael eu hagor i'r aer. Darganfu wedyn fod y coed gwern hyn yn tyfu mewn tyllau magnelau o'r Rhyfel Byd Cyntaf. Cafodd hanes trasig y safle effaith gref arno, a gwnaeth *Red and Black* allan o'r coed gwern coch a choed derw duon, llosg a

dynnodd at ei gilydd, mewn gosodiad mewn-oriel a ddangoswyd gyntaf yn Warsaw.

Wrth ymateb i goed yw Powys, mae Nash wedi bod yn nodweddiadol sensitif i amgylchedd a hanes y coed. Maent wedi eu ffurfio a'u newid gydag amser, ymyrraeth ddynol a'u patrymau tyfiant eu hunain, eu ffurfiau wedi eu creu drwy ddulliau bwriadol ac anfwriadol. Wrth i'r blynyddoedd fynd heibio, caniatawyd i ffurfiau twt y coed newid, fel gweddnewidiad, mewn i'w hymddangosiad trwchus, crwn presennol. Mae eu lliwiau'n gyfoethog a dwfn: y gwyrdd tywyllaf, gyda chysgodion tywyll, trwchus. Mae eu canopïau allanol, plyg fel melfed pan y'i gwelir o bell; eu tu mewn yn gymhlethdod o dyfiant brigog.

Ymatebodd Nash i'r twmps coed yw yn gyntaf drwy ddarluniau yn hytrach na cherfluniau. Gwnaeth nifer o frasluniau a darluniau o'r coed yw; astudiaethau mewn ffurf a lliw, gan archwilio a deall y corff islaw sy'n cynnal eu canopi trwchus o ddail. Wedyn y daeth y cerfluniau, yn ddarnau oedd yn sefyll eu hunain ac yn rai i'w gosod ar furiau, ac wedi eu cerfio o amryw o goed gwahanol. Mae rhai wedi eu llosgi, yn atgofus o dywyllwch dwfn dail y coed yw a'r cysgodion, gyda llinellau ysgafn, golau yn torri drwy'r arwynebedd du; mewn eraill mae'n archwilio ansawdd meddal, ffeibrog gwneuthuraid pren arbennig.

Mae'r gweithiau yn *Gwyrdd a Du* yn barhad i arfer blaenorol Nash, a hefyd yn cynrychioli cyfeiriad newydd: eu sail yw'r goeden fyw, wedi ei newid gan gelfyddyd garddio. Mae coed yw Castell Powys wedi eu planu a'u garddio gan eraill; eu ffurfio i siap gan ganrifoedd o hanes dynol yn ogystal â natur. Y llyfr hwn yw teyrnged Nash i'r cerfluniau byw hyn a'r garddwyr sydd wedi gofalu amdanynt.

Amanda Farr
Cyfarwyddwr, Oriel 31

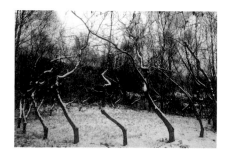

Ash Dome
Cae'n-y-Coed, planted/planwyd 1977
photo/llun 1997

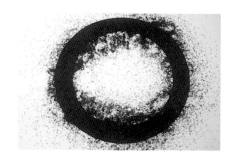

Blue Ring
1992, bluebell seeds/hadau clychau'r gog
120 x 120

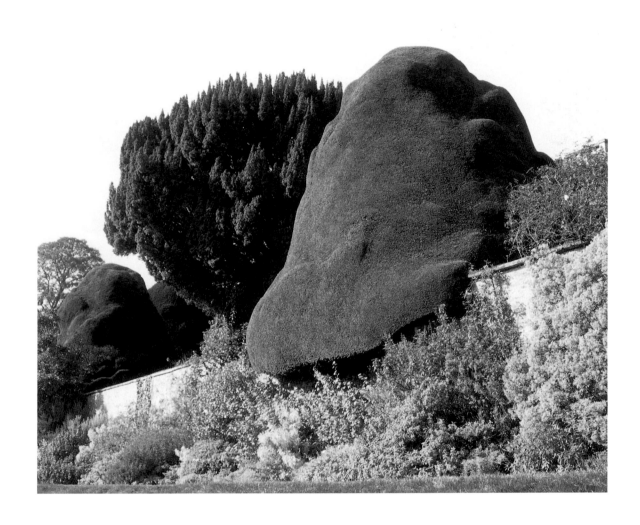

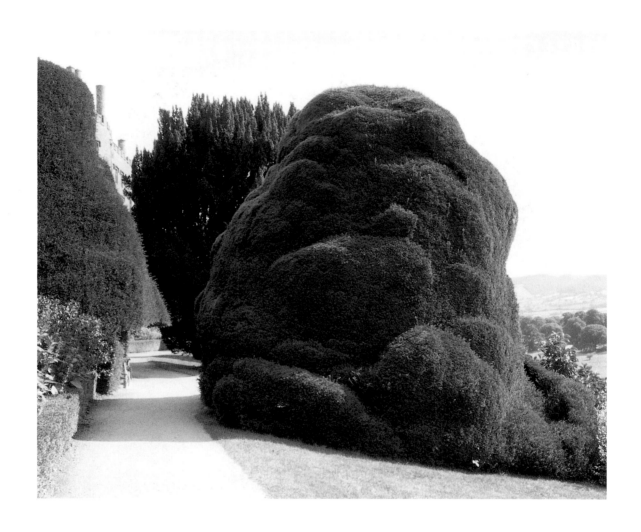

An engraving of 1742, *A Perspective View of Powis Castle*, by Samuel and Nathaniel Buck (p26) illustrates Duval's monumental achievement. In addition to the Castle, Aviary and Orangery Terraces, he also created a series of elegant lower terraces for lawns and an elaborate Dutch water garden of pools, fountains and statuary. The earliest of the yew trees at Powis Castle date from this time. In keeping with the formal Continental gardens so typical of the Baroque period, the yews were planted in ordered rows and clipped into controlled, formal obelisk shapes in geometric arrangements, echoing the architecture of the terraces.

The garden at this time was the complete antithesis of the later approach to garden design typified by landscape gardeners such as Capability Brown. Although organic there was nothing natural about either the uniformity of the plants or their arrangement. As John Fowles put it, writing of eighteenth century Britain: "The period had no sympathy with unregulated or primordial nature. It was aggressive wilderness, an ugly and all invasive reminder of the Fall, of man's eternal exile from the Garden of Eden..." [4] The British Picturesque period was to completely challenge and alter perceptions of gardens and landscaping, as exemplified by the Powis garden.

Powis Castle Garden has two distinct types of yew; *Taxus baccata*, the common yew, and *Taxus baccata fastigata*, the Irish yew. Planted in four phases, these yews reflect three hundred years of garden design at Powis Castle Gardens during the 1700s, 1780s, the early twentieth century, and the mid-1970s. The common and Irish yews are related, although they are quite different in appearance. The *fastigata* variety has foliage that is considerably darker, and the branches grow vertically, whilst the common yew grows out horizontally and develops the sort of canopy more characteristic of deciduous trees. The Irish yew is also distinctive because it cannot be grown from seed but is grown from cuttings. Since this particular type of yew is not self-seeding, its presence in any garden is often evidence of artificial gardening methods. In addition to the common and Irish varieties there is a superb golden yew on the top terrace at Powis called thus because of the yellow hue of its foliage. Both the Irish and golden yews post-date the original planting in the garden. The Irish yews were probably introduced by Henry Herbert, 1st Earl of Powis in the 1770s, and the golden yew is considerably younger, being planted at the beginning of the twentieth century by Violet Lane-Fox, wife to the 4th Earl of Powis.

Violet Lane-Fox was responsible for many improvements to the garden during the Edwardian era, and it was her ambition to create one of the most beautiful gardens in Britain. Included in her vision for the Powis gardens were a formal garden area, and the yew walk on the bottom lawn, which describes the northern most border of the former water garden. A fourth phase of yew planting in the 1970s accounts for

two young yews on the top terrace and a further series of hedges in the formal area to the north east of the great lawn. Powis Castle has thus continued a long tradition of including these trees in its garden schemes.

It is impossible to know how many of the topiary forms depicted in the 1742 engraving were yew. What is certain, however, is that the nine ordinary yew trees of the castle terrace, the five trees of the top terrace, and those that form the yew hedge to the east are the very same trees shown in the Buck brothers' engraving. It is hard to imagine anything more changed: the current fantastic shapes of the trees and hedge appear positively unrelated to the almost brutally controlled trees of the early eighteenth century. Their moulded, plastic shapes have earned the yews the colloquial name 'twmps'. Taken from the words *twmpath* meaning mound of earth, and *twmp* meaning mound, the yew trees have acquired an appropriate vernacular title that is both apt and descriptive. (Other colloquial names for the yew include Hampshire weed, and the wonderfully evocative Snotty-gogs – named for the consistency of its crushed berries.) [5]

The yew twmps and hedge of the original garden scheme are considered by many to be the crowning glory of the castle gardens. The garden has many highpoints in keeping with a number of mature country house gardens throughout the British Isles, but no visitor to the garden can fail to be amazed by these yews. The shapes they have acquired are by no means planned or deliberate. Their grotesque outlines could not be recreated through calculated gardening, since they are a product of quite specific historical events.

Jimmy Hancock, former head gardener at Powis Castle, believes that the gardeners stopped clipping the yews into obelisk shapes around 1800. Although it is impossible to be sure of the exact course of events, it seems likely that the yews were then left to develop naturally for almost half a century. Clipping was probably reintroduced during the mid Victorian era when the yew twmps had been allowed to grow to such an enormous height that they obscured the view from the castle windows. One of the many attributes that makes these trees so unique are their tremendous dimensions; they have achieved a height that only trees growing in the wild normally gain. Quite why the yews on the Castle Terrace were not simply cut down or pruned right back during the 1850s is something of a surprise, although the hedge was probably preserved as a windbreak. From this time to the present day the trees have been kept clipped, with only short periods of near neglect during the World Wars. The degree of clipping and shaping from the turn of the twentieth century has depended entirely on the attitude and approach of individual gardeners and patrons.

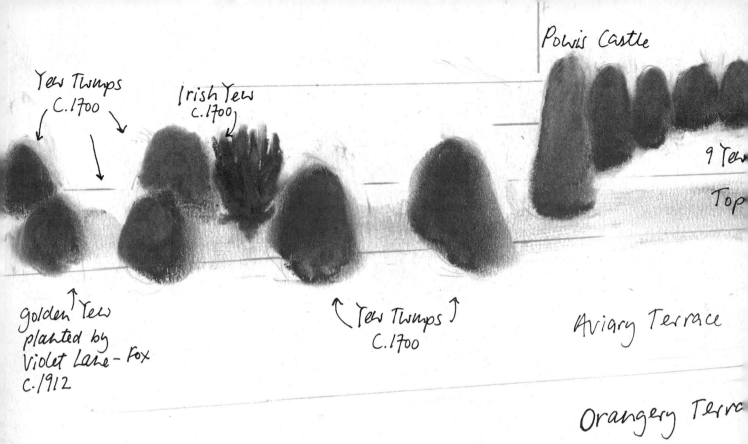

Yew Twmps
C.1700

Irish Yew
c.1700)

Powis Castle

9 Yew

Top

golden Yew
planted by
Violet Lane-Fox
C.1912

Yew Twmps
C.1700

Aviary Terrace

Orangery Terra

Powis Castle gardens est. c.1680
terraces created c.1680s by 1st Marquess
garden designed and laid out by Adrian Duval
under 1st Countess.

Topographical Map/Map Daearyddol Powis Castle Gardens/Gerddi Castell Powys 2000
pastel on paper/pastel ar bapur 19.5 x 40

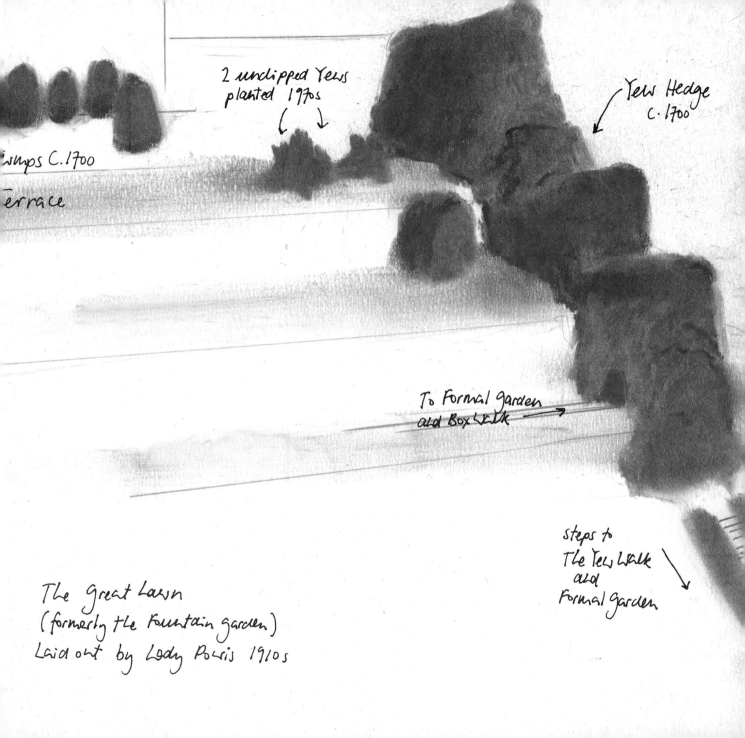

2 unclipped Yews
planted 1970s

Yew Hedge
C. 1700

...mps C. 1700

...errace

To Formal garden
and Box Walk

steps to
The Yew Walk
and
Formal garden

The Great Lawn
(formerly the Fountain garden)
Laid out by Lady Powis 1910s

Contrary to appearance, the yews have not been coaxed or persuaded through clipping or manipulative gardening to achieve such fantastic, accentuated outlines. Since the early 1970s the twmps and hedge have been maintained by the gardeners with due emphasis on allowing the yews themselves to dictate their appearance. Current garden philosophy at Powis Castle assumes that: "...a garden cannot be 'kept', it must be allowed to develop in its own way." [6] Additionally, as there is a relatively poor archive on the garden's history, the Trust has no power to restore the yews to earlier appearances. In Jimmy Hancock's opinion, a poor and unexplored archive is very much in the garden's favour because it implies no set rules. [7] The twmps and hedge have enjoyed the freedom to grow in ways which they would never have been allowed in the past. This sensitive approach to care of the yews is most marked in the twmps, which appear to drift or steal over the edge of the terraces. Growing in this way, they contradict the very formal geometric lines of a stepped garden. The rigid, horizontal planes presented by the terraces are quietly but demonstratively counteracted by the fluidity of the yew twmps. The effect that this produces is memorable: an artificially derived stage that is occupied and controlled by the organic, the living and the unpredictable.

Clipped yearly with 'slashers' and then shears until the 1940s, and latterly with electric trimmers, the canopies of the hedge and twmps form compact, solid shells. [8] Being far more accurate tools, the trimmers have encouraged the exterior foliage to become gradually denser so that they are much tighter than they would ever have been pre-1940, with canopies now so thick that light hardly penetrates beneath. An inspection of the interior of the older yews reveals a skeletal framework of black wood. The canopies are so tight that the yew twmps and hedge (which at its highest is 40ft.) were, until 1974, cut towards the end of the summer using 52ft. wooden ladders that were supported entirely on the yew's canopy. (Since the mid 1970s the gardeners have used aluminium ladders to clip the yews, but they are still used in the same way: resting on the canopy of the yew, which bears the weight of both the ladders and the person clipping them.) Younger yews, for example those that form the yew walk dating from the early twentieth century, have much looser canopies through which the branches can be seen. In addition there is a 'good' (tightly-packed) side and a 'bad' (loosely-packed) side to the hedges in particular, depending on both their aspect and the prevailing wind.

Historically, the yew tree has often been analogous with all things melancholy, tragic and mortal. Traditionally associated with Christian allegory, the yew tree is symbolic of death. This is due in part to the fact that the foliage is poisonous to many animals, including humans, and the wood was used by English archers to

construct longbows. The Latin word for yew, *taxus*, is related to the Greek words *toxon*, meaning bow, and *toxicon* meaning poison. [9] Its unassailable place in the church graveyard is variously explained by its symbolic connection to marriage, death, resurrection, and as a talisman to divert evil. Yew trees have been a strong inspirational source of the macabre and the metaphysical to poets throughout the ages:

> What gentle ghost, bespent with April dew,
> Hails me so solemnly to yonder yew? [10]

<div align="right">Ben Johnson, c.1620</div>

> Of all the trees in England,
> Oak, Elder, Elm and Thorn,
> The Yew tree alone burns lamps of peace,
> For them that lie forlorn. [11]

<div align="right">Walter de la Mare, c.1900</div>

The traditional use of the yew tree in graveyards belies the fact that it often appears in a strictly secular environment where its presence is significant regardless of its pseudo religious connotations. Outwith a religious setting, yew has been cultivated and widely used, along with box, because of its sculptural qualities for topiary. Due to its incredibly dense foliage, the yew is one of the most malleable and versatile plants for garden architecture.

The oldest of the Powis yew tree twmps date from the late seventeenth and early eighteenth centuries and, although old, they are in fact comparatively young in terms of the remarkable longevity of the species. [12] The *Flora Britannica* [13] cites many examples of venerable and ancient trees in the British Isles, including a yew tree in Fortingall, Perthshire that is estimated to be between 2,000 and 9,000 years old. Even the most conservative estimate for this tree therefore places the date of its germination to pre-Christian times. Indeed, yew trees are only considered properly 'old' when they exceed five hundred years in age. The trunks of yew trees achieve huge girths of phenomenal dimensions. After this time the heartwood begins to die which leaves the trunk hollow whilst having no adverse affect on the life and growth of the tree.

It is clear, from researching the subject, that the yew is applauded and celebrated primarily for the extraordinary size and bold forms of its wood and trunk, and not necessarily for the shape of its canopy. The Powis yews have a skeleton of trunks

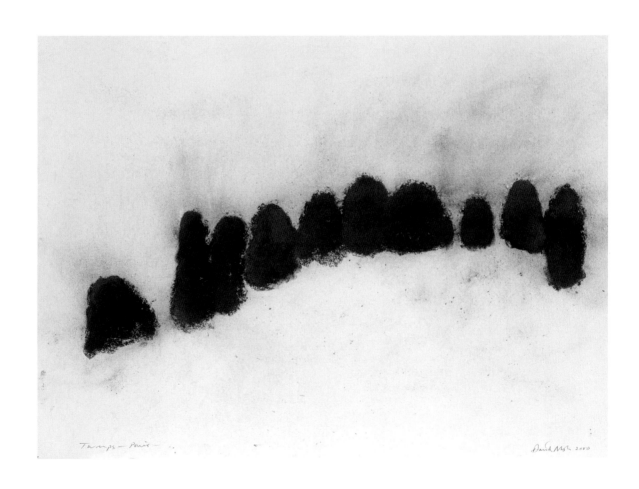

Twmps Powis 2000, pastel and charcoal on paper/pastel a golosg ar bapur, 57 x 66

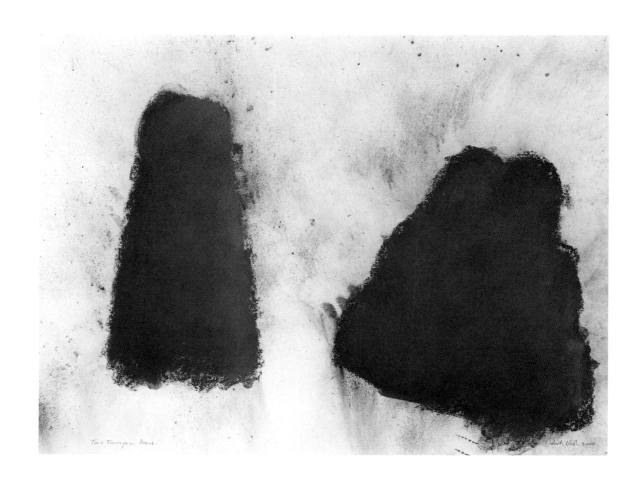

Two Twmps Powis 2000, pastel and charcoal on paper/pastel a golosg ar bapur, 57 x 66

and branches that are of some interest but their singularity lies in the quite remarkable silhouettes that the foliage presents to the exterior. Whether treated as a triumph of man over nature, or as an example of nature's ultimate refusal to be subjugated to man's will, the Powis yews have a remarkable physical presence. They are so outrageously fantastic and mannered that they appear manufactured and are more easily read as the fictitious product of a surrealist imagination. They are forms that more readily occupy the imagined worlds presented in the literature of Gabriel Garciá Márquez or Mervyn Peake, than they do the extant reality of twenty-first century Wales.

The yew twmps and hedge at Powis Castle are a testament to the vagaries of fashion in British garden design. Beautifully grotesque as they are, it is remarkable that they have survived the many revisions of taste. Forming fantastic, organic shapes these yews are a record of, and testament to, three centuries of garden design in Wales. More importantly, they are an archive of personality and individuality. The strange and wonderful forms of the Powis yews are a record of many generations of considered gardening and bear the signature of every gardener that has been instrumental in their care.

<div align="right">

Sarah Blomfield, Exhibitions Officer, Oriel 31
from conversations with Jimmy Hancock
Head Gardener, Powis Castle Gardens, 1971-96

</div>

[1] Hesse, Herman *Wandering* Aylesbury, 1985, pg. 49.

[2] Enge and Schröer *Garden Architecture in Europe* Cologne, 1990, pp 8-30.

[3] Although Duval is usually credited with the creation of the Powis Castle Gardens, Head Gardener Peter Hall has pointed out that this has never been confirmed.

[4] Fowles, John *A Maggot* Boston, 1985, pg. 11.

[5] Mabey, Richard (Ed.) *Flora Britannica* London, 1996, pg. 28.

[6] pers. comm. Jimmy Hancock to Sarah Blomfield 31 May 2000.

[7] ibid.

[8] ibid. The lower parts of the yews were cut with shears from the 1940s onwards. But until the 1960s the tops were still cut with slashers because of the danger in having to wield a two-handled garden implement whilst negotiating a ladder.

[9] Graves, Robert *The White Goddess* Glasgow, 1948, pg. 194.

[10] Jonson, Ben 'Elegy on the Lady Jane Pawlet'.

[11] De La Mare, Walter 'Trees'.

[12] Peter Hall has pointed out that although the majority of the yew twmps date from the 1720s, there are some on the terraces that may be considerably older.

[13] Mabey, Richard (Ed.) *Flora Britannica* London, 1996, pp. 28-29.

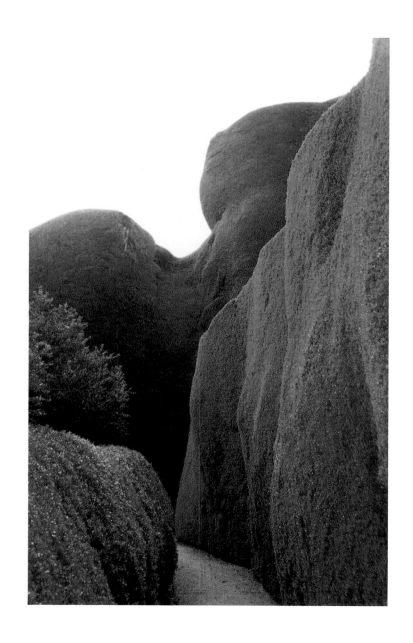

Part of the art of looking after yew trees is letting them do what they want.

People ruin the shape of trees without thinking about it.

Gardening is a difficult thing since all gardens are different. Each one is unique.

To get two gardeners to agree on anything in a garden would be an amazing thing.

There is no such thing as an expert in gardening.

Yews are amazing things, they can be chopped right down to the ground and they will always come up again.

Jimmy Hancock, Head Gardener,
Powis Castle Gardens, 1971-96

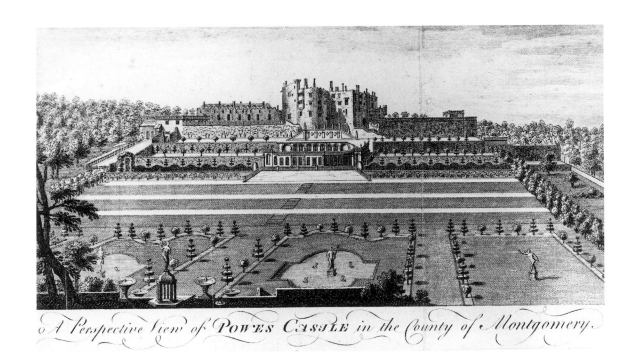

A Perspective View of POWES CASSLE in the County of Montgomery.

Engraving/Ysgythriad Samuel and Nathaniel Buck 1742

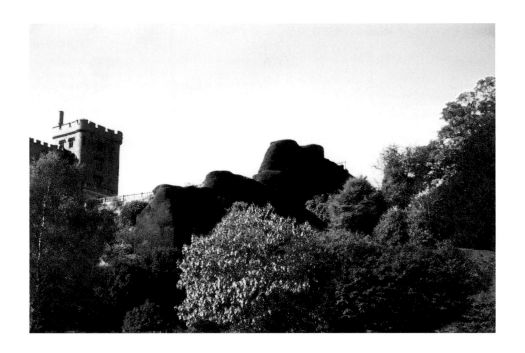

Rhan o gelf gofalu am goed yw, yw gadael iddynt wneud fel y maent yn mynnu.

Mae pobl yn difetha siâp coed heb feddwl am y peth.

Mae garddio yn anodd gan fod pob gardd yn wahanol. Mae pob un yn unigryw.

Byddai'n syndod cael dau arddwr i gytuno ar unrhyw beth mewn gardd.

Nid oes y fath beth ag arbenigwr mewn garddio.

Mae coed yw yn bethau rhyfeddol, gellir eu torri'r holl ffordd i lawr i'r ddaear a byddant bob amser yn codi yn eu holau wedyn.

<div align="right">Jimmy Hancock, Prif Arddwr
Gerddi Castell Powys, 1971-96</div>

Twmps Powys

I mi, coed fu'r pregethwyr mwyaf treiddgar erioed. Rwy'n eu parchu pan fyddant yn byw mewn llwythau a theuluoedd, mewn coedwigoedd a phrysgoedd. A hyd yn oed yn fwy, rwy'n eu parchu pan fyddant yn sefyll ar eu pen eu hunain. Maent fel pobl unig. Nid fel meudwyod sydd wedi dianc oherwydd rhyw wendid, ond fel dynion mawr unig, fel Beethoven a Nietzsche. Yn eu canghennau uchaf, mae'r byd yn siffrwd, mae eu gwreiddiau'n gorwedd mewn tragwyddoldeb ond nid ydynt yn ymgolli yno, maent yn brwydro gyda holl egni eu bywyd am ddim ond un peth: i gyflawni eu hunain yn ôl eu deddfau eu hunain, i adeiladu eu ffurf eu hunain, i gynrychioli eu hunain. Nid oes unrhyw beth mwy sanctaidd, nid oes dim mwy enghreifftiol na choeden gref, hardd. [1]

Mae'r ardd wedi chwarae rôl bwysig ym mywyd diwylliannol Ewrop ers cenedlaethau hynafol Groeg a Rhufain. Roedd dwy esiampl cynnar, Arcadia mewn mytholeg Glasurol ac Eden yn y traddodiad Cristnogol yn brototeips ar gyfer yr ardd, yn cynnig modelau ar gyfer byd naturiol disgybledig a threfnus. Wrth geisio ymdebygu i'r tirluniau mytholegol paradwysaidd hyn, mae penseiri gerddi, o gyfnod mor gynnar â'r Bedwaredd Ganrif hyd heddiw, wedi ceisio creu amgylchedd ffug lle mae natur bob amser yn hardd a bob amser yn ddof.

Yn nhermau llythrennol a throsiadol, yr ardd yw'r trothwy sy'n gwahanu diogelwch domestig y cartref oddi wrth y byd naturiol di-reolaeth. Dyma'r porth rhwng dyn a natur, trefn ac anhrefn. Mae gerddi er mwyn pleser yn cynnig rhith o Baradwys, lle mae popeth o hyd yn dda, lle o noddfa lle gwaherddir bygythiad posibl siawns neu hap. [2]

Yn ystod y Dadeni yn bennaf, arweiniodd yr hiraeth hwn am ddelfryd bugeiliol at sefydlu gerddi chwedlonol y plasdai mawr oedd yn perthyn i aristocratiaeth Ffrainc a'r Eidal. Roedd y modelau hyn yn gynnyrch meddylfryd Dadeni'r bymthegfed ganrif a'r unfed ganrif ar bymtheg, ac fe'i cynlluniwyd fel lleoliadau ar gyfer dathliad o'r adeiladau clasurol seciwlar yng ngorllewin Ewrop. Mae'r 'gerddi crog' yng Nghastell Powys yn dod o fewn y traddodiad hwn. Fe'u dechreuwyd yn y 1680au gan William Herbert, Marquess 1af Powys. Aeth ati i gloddio'r tir serth i'r de ddwyrain o'r castell er mwyn ei baratoi fel lleoliad addas ar gyfer gardd. Ond roedd trafferthion gwleidyddol ar hyd a lled Prydain yn niwedd yr ail ganrif ar bymtheg wedi atal unrhyw waith pellach ar yr ardd. Ni wnaeth y gwaith ddim ail-ddechrau tan yn gynnar yn y ddeunawfed ganrif dan arweiniad Mary Preston, gwraig yr 2il Farquess. O dan ei chyfarwyddyd hi, cafodd Adrian Duval o Rouen wahoddiad i ddod i Gymru. Comisiynwyd Duval i barhau â chloddio'r tir o'r de ddwyrain a chwblhawyd creu'r terasau ar gyfer y gerddi Dadeni ffurfiol. [3]

Mae ysgythriad o 1742, *A Perspective View of Powis Castle*, gan Samuel a Nathaniel Buck (tud.26) yn dangos cyrhaeddiad aruthrol Duval. Yn ychwanegol at y Castell, Adardy a'r Terasau Orendy, creodd hefyd gyfres o is derasau cain ar gyfer lawntiau a gardd ddwr Iseldirol wych yn cynnwys pyllau, ffownten a cherflunwaith. Mae'r coed yw cyntaf yng Nghastell Powys yn dyddio nôl i'r amser hwn. Er mwyn cadw at y gerddi ffurfiol Cyfandirol sydd mor nodweddiadol o'r cyfnod Baroc, planwyd y coed yw mewn rhesi trefnus a'u tocio i ffurfiau rheoledig, ffurfiol obelisg mewn trefniadau geometraidd, yn adleisio pensaerniaeth y terasau.

Roedd yr ardd ar y pryd yn wrthgyferbyniad llwyr i'r ffordd ddiweddarach o gynllunio gerddi a oedd yn nodweddiadol o arddwyr tirluniol megis Capability Brown. Er yn organig, doedd dim yn naturiol ynglyn ag unffurfiaeth y planhigion na'u trefniant. Fel y dyweddodd John Fowles wrth ysgrifennu am Brydain yn y ddeunawfed ganrif: "Doedd gan y cyfnod yma ddim cydymdeimlad tuag at natur direolaeth na chyntefig. Roedd yn wylltineb ymosodol, atgof hyll a dylifol o'r Gwymp, o esgymuniad bythol dyn o Ardd Eden..." [4] Roedd y cynfod Pictiwresg Prydeinig yn un fyddai'n herio a newid y syniadaeth o erddi a thirlunio, fel sy'n cael ei ddangos yng ngardd Powys.

Mae gan Ardd Castell Powys ddau fath arbennig o goed yw; *Taxus baccata*, yr ywen gyffredin, a *Taxus baccata fastigata*, sef yr ywen Wyddelig. Planwyd y coed yw hyn mewn pedwar cyfnod ac maent yn adlewyrchu tri chan mlynedd o gynllunio yng Ngerddi Castell Powys yn ystod 1700, y 1780au, dechrau'r ugeinfed ganrif a chanol y 1970au. Mae'r ywen gyffredin a Gwyddelig yn perthyn, er eu bod yn wahanol iawn yr olwg. Mae gan y math *fastigata* ddail sydd yn llawer tywyllach, ac mae'r canghennau'n tyfu i fyny, ond mae'r ywen gyffredin yn tyfu allan i'r ochr gan ddatblygu'r math o ganopi sy'n fwy arwyddocaol o goeden collddail. Mae'r ywen Wyddelig yn adnabyddus hefyd gan na ellir ei thyfu o hadau, dim ond o doriadau. Gan nad yw'r ywen arbennig hon yn hunan-hadu, mae ei bodolaeth mewn unrhyw ardd yn dystiolaeth o ddulliau garddio ffug. Yn ychwanegol i'r rhywogaethau cyffredin a Gwyddelig, ceir ywen euraidd wych ar y teras uchaf ym Mhowys o'r enw Thus. Caiff ei henw oherwydd y lliw melynaidd sydd i'w dail. Mae'r coed yw Gwyddelig ac euraidd yn dyddio ar ôl y planu gwreiddiol yn yr ardd. Mae'n debyg fod y coed yw Gwyddelig wedi cael eu cyflwyno yn y 1770au gan Henry Herbert, Iarll 1af Powys, ac mae'r ywen euraidd yn llawer ieuengach, oherwydd iddi gael ei phlanu yn nechrau'r ugeinfed ganrif gan Violet Lane-Fox, gwraig 4ydd Iarll Powys.

Violet Lane-Fox oedd yn gyfrifol am nifer o welliannau i'r ardd yn ystod y cyfnod Edwardaidd, a'i huchelgais oedd i greu un o'r gerddi harddaf ym Mhrydain. Roedd ei gweledigaeth ar gyfer gerddi Powys yn cynnwys ardal o erddi ffurfiol, a'r rhodfa coed yw ar y lawnt isaf, sy'n disgrifio ffin mwyaf gogleddol y gyn ardd ddŵr. Pedwerydd

overleaf/drosodd **Powis Hedge** (detail/maniol) 2000
pastel and charcoal on paper/pastel a golosg ar bapur, 108 x 160

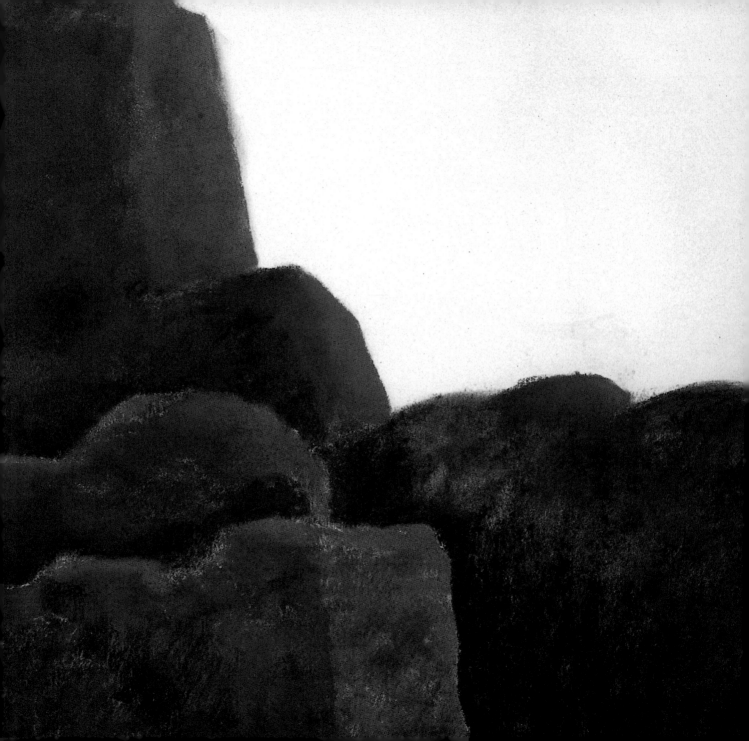

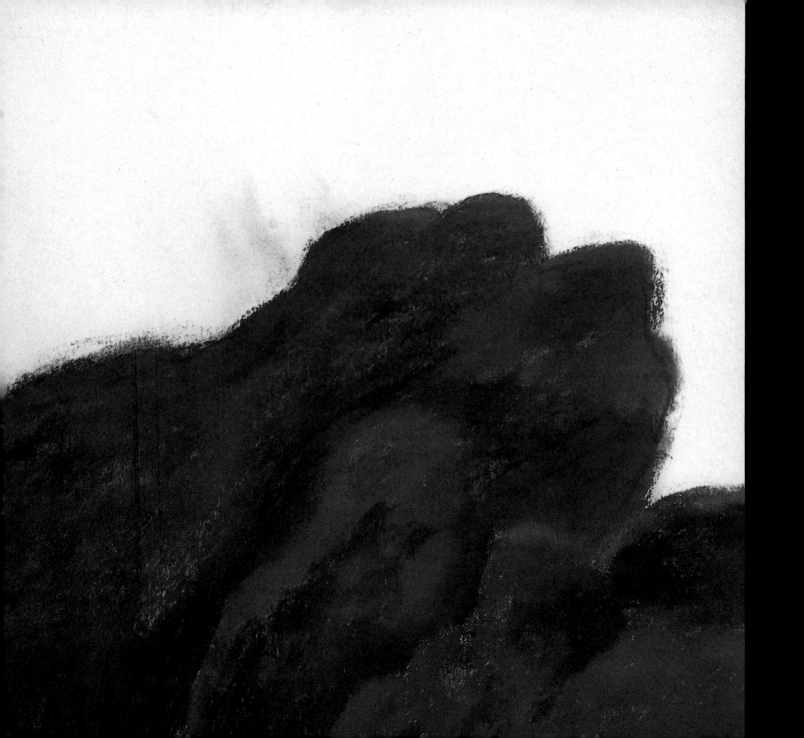

cyfnod o blanu coed yw yn y 1970au sy'n gyfrifol am dwy ywen ifanc ar y teras uchaf a chyfres pellach o wrychoedd yn yr ardal ffurfiol i'r gogledd ddwyrain o'r lawnt fawr. Felly mae Castell Powys wedi parhau â'r traddodiad hir o gynnwys coed yw yng nghynlluniau ei erddi.

Mae'n amhosib gwybod faint o'r ffurfiau tociog ddangoswyd yn ysgythriad 1742 oedd yn goed yw. Ond beth sy'n bendant yw mai'r naw ywen gyffredin ar deras y castell, y pum coeden ar y teras uchaf a'r rhai sy'n ffurfio'r gwrych yw i'r dwyrain yw'r un coed a ddangosir yn ysgythriad y brodyr Buck. Mae'n anodd dychmygu unrhyw beth sydd wedi newid mwy: mae ffurfiau anghyffredin presennol y coed a'r gwrych yn ymddangos yn hollol wahanol i'r coed a oedd wedi eu rheoli mor dyn yn nechrau'r ddeunawfed ganrif. Mae eu ffurfiau mowld plastig wedi ennill y term twmps ar gyfer y coed yw. Wedi ei gymryd o'r gair twmpath am bentwr o ddaear, a twmp yn golygu pentwr, mae'r coed yw wedi ennill teitl brodorol sy'n addas a disgrifiol. (Mae enwau brodorol eraill ar gyfer yr ywen yn cynnwys Hampshire weed a'r enw atgofus hwnnw Snotty-gogs – ar ôl edrychiad y mwyar ar ôl iddynt gael eu gwasgu.) [5]

Roedd y twmps coed yw a gwrych yr ardd wreiddiol yn cael eu hystyried gan nifer i fod yn goron ar erddi'r castell. Mae gan y gerddi nifer o uchafbwyntiau sy'n cyd-fynd â nifer o erddi aeddfed mewn tai gwledig ym Mhrydian, ond mae'n anodd i unrhyw ymwelydd â'r gerddi hyn beidio cael eu cyfareddu gan y coed yw yma. Mae eu ffurfiau yn rhywbeth sydd heb eu cynllunio na'u creu'n fwriadol. Ni fyddai'n bosib creu eu hamlinelliad enfawr drwy arddwriaeth pendant oherwydd eu bod yn gynnyrch digwyddiadau hanesyddol penodol.

Mae Jimmy Hancock yn gyn brif arddwr yng Nghastell Powys ac mae'n credu bod y garddwyr wedi rhoi'r gorau i docio'r coed yw i ffurfiau obelisg tua 1800. Er ei bod yn amhosib bod yn sicr o amseriad digwyddiadau, mae'n ymddangos yn debyg bod y coed yw wedi cael eu gadael wedyn i ddatblygu'n naturiol am bron i hanner canrif. Mae'n debyg i docio gael ei ail-gyflwyno yn ystod canol y cyfnod Fictoraidd pan oedd y twmps wedi cael hawl i dyfu i gymaint o uchder fel eu bod yn cuddio'r olygfa o ffenestri'r castell. Un o'r nodweddion sydd yn gwneud y coed hyn mor unigryw yw eu maint enfawr; maent wedi cyrraedd uchder tebyg i'r hyn y gellid ei ddisgwyl gan goed gwyllt. Mae'n dipyn o syfrdan pam nad oedd y coed yw ar Deras y Castell wedi cael eu torri neu eu tocio'r holl ffordd yn ôl yn y 1850au, er fod y gwrych mae'n debyg wedi cael ei adael i gadw'r gwynt draw. O'r cyfnod yma tan heddiw mae'r coed wedi cael eu tocio, gyda dim ond cyfnodau byr o ddifaterwch yn ystod y Rhyfeloedd Byd. Mae maint y tocio o ddechrau'r ugeinfed ganrif wedi dibynnu'n hollol ar agwedd a syniadau garddwyr unigol a noddwyr.

Yn groes i'r hyn a ymddengys, nid yw'r coed yw wedi cael eu gorfodi na'u

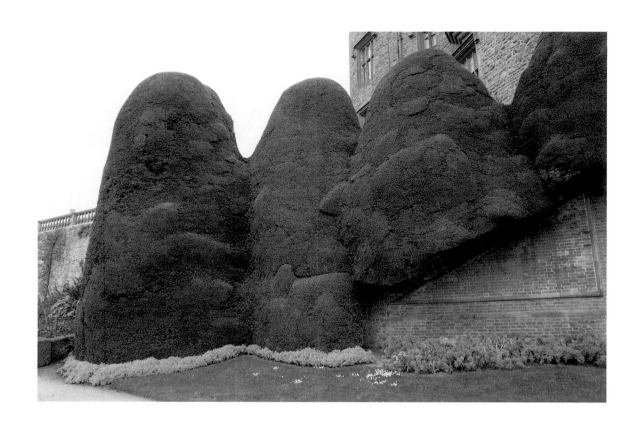

perswadio drwy docio neu arddio llawdriniol i gyrraedd amlinelliad mor anghyffredin a phendant. Ers dechrau'r 1970au mae'r twmps a'r gwrych wedi cael eu cynnal gan y garddwyr gyda'r pwyslais ar adael i'r yw eu hunain ddewis eu hedrychiad. Mae syniadaeth bresennol y garddio yng Nghastell Powys yn mynegi "...ni ellir 'cadw' gardd, rhaid gadael iddi ddatblygu yn ei ffordd ei hun." [6] Hefyd, gan nad oes archif da iawn o hanes yr ardd, nid oes gan yr Ymddiriedolaeth y gallu i ailgreu'r coed yw i'w hedrychiad blaenorol. Ym marn Jimmy Hancock, mae'r archif wael sydd heb ei archwilio yn bleidiol i'r ardd oherwydd ei fod yn awgrymu nad oes rheolau pendant. [7] Mae'r twmps a'r gwrych wedi mwynhau y rhyddid i dyfu mewn ffyrdd na fyddant wedi ei gael yn y gorffennol. Mae'r agwedd sensitif yma at ofal am y coed yw yn fwyaf amlwg yn y twmps sy'n ymddangos fel pe baent yn dylifo neu ddwyn dros erchwyn y terasau. Wrth dyfu yn y ffordd yma, maent yn gwrthgyferbynnu â llinellau geometraidd ffurfiol yr ardd. Mae'r gwastadeddau cadarn, llorweddol a gynrychiolir gan y terasau yn cael eu hadweithio gan lyfnder y twmps yw. Mae'r effaith mae hyn yn ei greu yn fythgofiadwy: llwyfan ffug sy'n cael ei feddiannu a'i reoli gan yr organig, y byw a'r anrhagweladwy.

Ar ôl cael eu tocio'n flynyddol gan 'chwipwyr' ac yna sisyrnau tan y 1940au, ac yna gan sisyrnau trydan, mae canopïau'r gwrych a'r twmps yn ffurfio plisgyn cadarn. [8] Gan fod y sisyrnau trydan yn declynau llawer mwy manwl, maent wedi annog y dail allanol i ddod yn raddwl fwy trwchus fel eu bod yn llawer tynnach nag y byddent wedi bod cyn 1940, gyda chanopïau sydd nawr mor drwchus fel nad oes unrhyw oleuni'n ymwthio drwyddynt. Mae archwiliad o du mewn y coed yw hynnaf yn dangos fframwaith sgerbydol o bren du. Mae'r canopïau mor dynn fel fod y twmps yw a'r gwrych (sydd yn 40tr. ar ei uchaf) tan 1974 yn cael eu torri tua diwedd yr haf gan ddefnyddio ysgolion pren o 52tr. a oedd yn cael eu cynnal yn unig gan ganopi'r yw. (Ers canol y 1970au mae'r garddwyr wedi defnyddio ysgolion metel i docio'r yw, ond maent yn dal i gael eu defnyddio yn yr un ffordd: pwyso'r ysgolion yn erbyn canopi'r yw, sydd yn cynnal pwysau'r ysgolion a'r sawl sy'n eu tocio.) Mae gan goed yw ieuengach, er enghraiff y rhai sy'n ffurfio'r rhodfa yn dyddio o ddechrau'r ugeinfed ganrif, ganopïau llawer mwy llac lle gellir gweld y canghennau. Hefyd, mae ochr 'dda' (dynn) ac ochr 'ddrwg' (llac) i'r gwrych yn arbennig, yn dibynnu ar eu lleoliad a'r gwynt.

Yn hanesyddol, mae gan yr ywen draddodiad o gael ei chysylltu â phopeth trist, trasig a meidrol. Mae'n draddodiadol wedi cael ei chysylltu â'r alegoriau Cristnogol, mae'r goeden ywen yn symbol o farwolaeth. Mae hyn yn rhannol oherwydd bod y dail yn wenwynig i nifer o anifeiliaid, gan gynnwys yr hilddynol, ac arferai'r pren gael ei ddefnyddio gan saethwyr Saesneg i greu bwau hirion. Mae'r gair Lladin am yw, sef *taxus*, yn perthyn i'r gair Groegaidd *toxon*, yn golygu bwa, a *toxicon* yn golygu

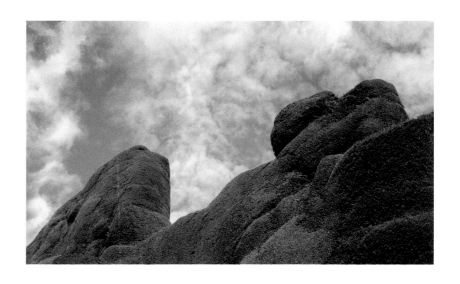

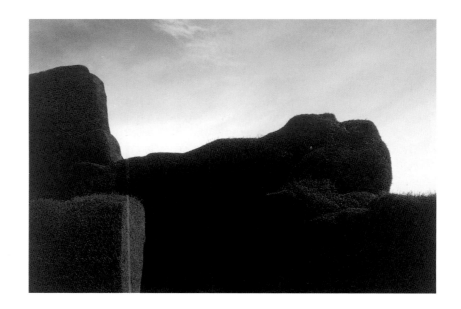

gwenwyn. [9] Mae ei lle anorchfygol ym mynwent yr eglwys yn cael ei egluro mewn amrywiol ffyrdd gan ei chysylltiad symbolaidd â phriodas, marwolaeth, atgyfodiad ac fel talismon yn erbyn drygioni. Mae coed yw wedi bod yn ffynhonnell o ysbrydoliaeth ar gyfer yr erchyll a'r metaffisegol i feirdd ar hyd yr oesau:

> What gentle ghost, bespent with April dew,
> Hails me so solemnly to yonder yew? [10]
>
> > > Ben Johnson, tua 1620

> Of all the trees in England,
> Oak, Elder, Elm and Thorn,
> The Yew tree alone burns lamps of peace
> For them that lie forlorn. [11]
>
> > > Walter de la Mare, tua 1900

Mae'r defnydd traddodiadol o ywen mewn mynwentydd yn cuddio'r ffaith ei bod yn ymddangos yn aml mewn amgylchedd seciwlar lle mae ei phresenoldeb yn arwyddocaol ar waethaf ei harwyddocad rhannol grefyddol. Y tu hwnt i'r crefyddol, mae'r ywen wedi cael ei garddio a'i defnyddio'n helaeth, ynghyd â bocsen, oherwydd ei hansawdd cerfluniadol ar gyfer tocio. Oherwydd ei dail hynod o drwchus, mae'r ywen yn un o'r planhigion mwyaf hyblyg ac ystwyth ar gyfer pensaerniaeth garddio.

Mae'r hynaf o goed yw twmps Powys yn dyddio o ddiwedd yr ail ganrif ar bymtheg a dechrau'r ddeunawfed ganrif, ac er eu bod yn hen, maent yn weddol ifanc o ystyried hir-oesedd y rhywogaeth. [12] Mae'r *Flora Britannica* [13] yn enwi nifer o esiamplau o goed hybarchus a hynafol yn Ynysoedd Prydain, gan gynnwys coeden ywen yn Fortingall, Sir Perth y credir sydd rhwng 2,000 a 9,000 o flynyddoedd oed. Mae hyd yn oed yr amcangyfrif mwyaf ceidwadol ar gyfer y goeden hon felly yn gosod dyddiad ei hadu i amseroedd cyn Gristnogol. Yn wir, ystyrir y coed yw yn wirioneddol 'hen' pan maent wedi cyrraedd eu pum can mlwyddiant. Mae boncyffion coed yw yn lledu i feintiau anferth. Ar ôl yr amser hwn mae'r pren canol yn dechrau marw ac yn gadael y boncyff yn wag er nad yw hyn yn effeithio ar fywyd a thyfiant y goeden.

Mae'n amlwg o ymchwilio'r testyn, fod yr ywen yn cael ei chymeradwyo a'i dathlu yn bennaf oherwydd maint a ffurfiau mentrus ei phren a boncyff, a nid o angenrhaid oherwydd ffurf ei chanopi. Mae gan yw Powys ysgerbwd o foncyffion a changhennau sydd o beth diddordeb ond mae eu hynodrwydd yn deillio o'r siapiau anghyffredin y mae'r dail yn eu cyflwyno ar y tu allan. Pa un ai ydynt yn cael eu dathlu fel

gorchfygaeth dyn dros natur, neu fel esiampl o natur yn gwrthod gwyro i ewyllys dyn, mae gan goed yw Powys bresenoldeb corfforol rhyfeddol. Maent mor arbennig o wych a threfnus fel eu bod yn ymddangos fel pe baent wedi eu cynhyrchu ac yn ymddangos yn fwy tebyg i gynnyrch ffug dychymyg swreal. Maent yn ffurfiau sydd yn bodoli yn fwyaf parod yn y bydoedd dychmygol a gyflwynir yn llenyddiaeth Gabriel Garciá Márquez neu Mervyn Peake, yn fwy nag yn realaeth Cymru'r unfed ganrif ar hugain.

Mae'r twmps yw a'r gwrych yng Nghastell Powys yn destament o ffasiwn cyfnewidiol cynllunio gerddi ym Mhrydain. Er eu bod mor hardd yn eu herchyllter, mae'n rhyfeddod eu bod wedi goroesi cymaint o newidiadau mewn chwaeth. Mae'r coed yw, wrth greu ffurfiau mor hynod ac organig yn gofnod ac yn dystiolaeth o dair canrif o gynllunio gerddi yng Nghymru. Yn bennaf oll, maent yn archif o bersonoliaeth ac unigolyddiaeth. Mae ffurfiau rhyfedd a hynod coed yw Powys yn gofnod o nifer o genedlaethau o arddwriaeth ystyrlon ac yn cario arwyddnod pob garddwr sydd wedi bod yn weithgar yn eu gofal ohonynt.

Sarah Blomfield
Swyddog Arddangosfeydd, Oriel 31
o sgyrsiau gyda Jimmy Hancock
Prif Arddwr, Gerddi Castell Powys, 1971-1996

[1] Hesse, Herman *Wandering* Aylesbury, 1985, tud 49.
[2] Enge a Schröer *Garden Architecture in Europe* Cologne, 1990, tud 8-30.
[3] Er fod yr Ymddiriedolaeth Genedlaethol yn cofnodi Duval fel crewr
 Gerddi Castell Powys nid yw hyn erioed wedi ei gadarnhau.
[4] Fowles, John *A Maggot* Boston, 1985, tud 11.
[5] Mabey, Richard (Gol.) *Flora Britannica* Llundain, 1996, tud 28.
[6] Sylw personol Jimmy Hancock i Sarah Blomfield 31 Mai 2000.
[7] eto.
[8] eto. Roedd rhannau isaf y coed yw yn cael eu torri gyda siswrn o'r 1940au ymlaen.
 Ond tan y 1960au roedd y pennau yn dal i gael eu torri gan chwipiwr oherwydd y
 peryglon o orfod cario offer garddio dau garn wrth ddringo ysgol.
[9] Graves, Robert *The White Goddess* Glasgow, 1948, tud 194.
[10] Jonson, Ben 'Elegy on the Lady Jane Pawlet'.
[11] De La Mare, Walter 'Trees'.
[12] Mae Peter Hall wedi nodi er bod y rhan fwyaf o'r twmps yw yn dyddio
 o'r 1720au, efallai bod rhai ar y terasau sydd yn hŷn o lawer.
[13] Mabey, Richard (Gol.) *Flora Britannica* Llundain, 1996, tud 28-29.

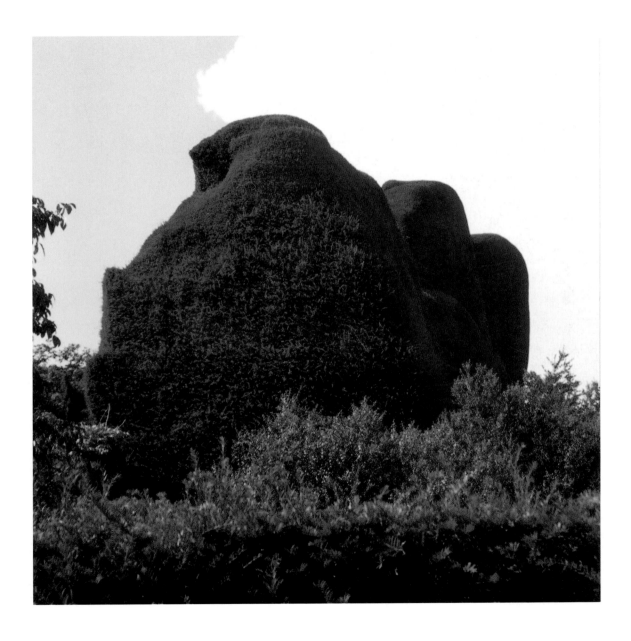

Beak Twmp Powis 2000, pastel and charcoal on black paper/pastel a golosg ar bapur du, 92 x 82 overleaf/drosodd, installation photograph/ffotograff arsefydliad, Oriel 31, 2000

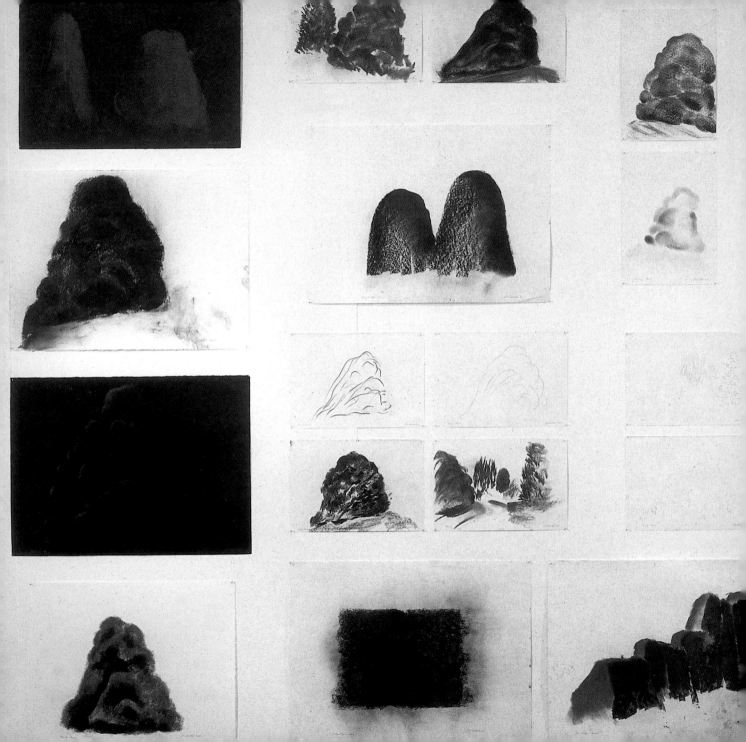

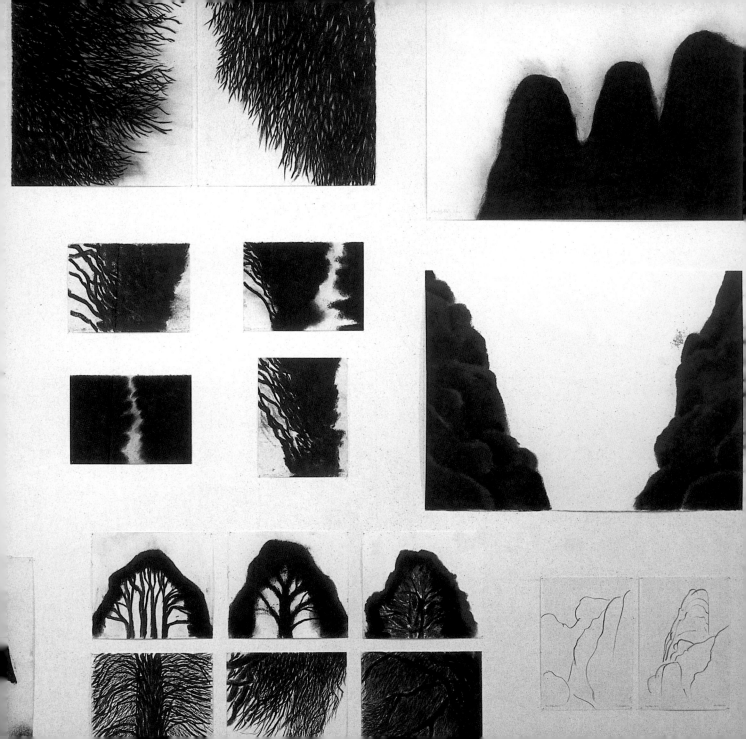

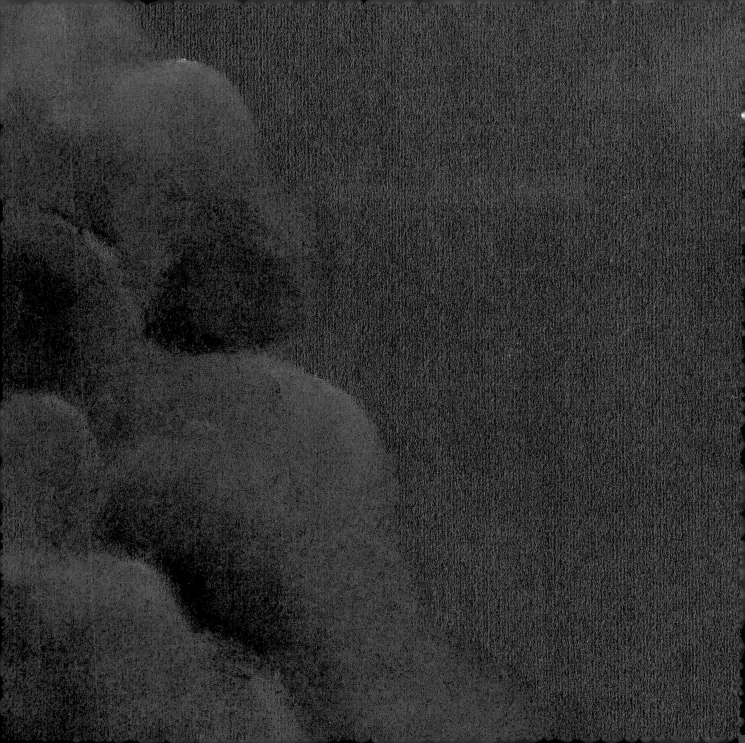

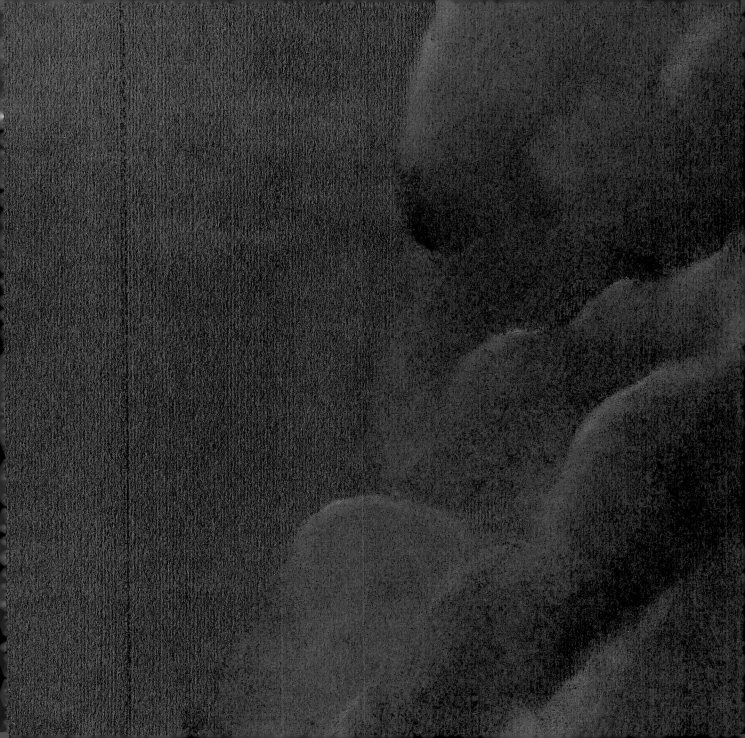

Twmp – Sounding a Shape

The aim of this publication is to pay homage to the twmps and yew hedges of Powis Castle. To acknowledge them as art of our time, seeded three hundred years ago, and to honour the succession of gardeners, designers and patrons that have struggled with the relentless cycles of nature to create these living forms.

I was awe struck when I first encountered these yew forms. I had never before seen such a freedom in topiary shaping, nor such size. After the free-flowing contours I was drawn to the deep green foliage and the darkness it covers: Green over Black. The outsides are rounded, merging, sensuous lumps; the insides are a thickly-matted shell over a dark warm space. The local name *twmps* feels so appropriate to these forms. *Twmpath* is Welsh for a 'mound' or a 'pile'. *Twmp* is an abbreviation. *Twmps* is an anglicised plural. These yews have sounded their shape.

In the lower part of the Powis Garden there are yews the same age as the twmps that have been left to grow naturally. Dark, brooding trees with vertical trunks and horizontal branches reaching their foliage out to the light; normal trees we accept as quite distinct from us in their own tree-world. By comparison the twmps are full of human intervention, not of one person but a succession of many. They have outlived some twelve generations of mortals. It is this sustained human presence that makes the twmps stepping-stones between us and the otherwise remote, and independent, world of plants.

A tree has to grow to live. It can only be shaped within the remit of its nature. It reaches out from its growing tips for light. The gardeners push back, clipping, to try to sustain an intended form. The yews respond by dividing at their growing points and reaching out again. The gardeners clip back as far as they dare, too far and the trees cannot respond, causing a gap in the surface; not enough, and the form is lost. In the case of the Powis yews, the originally intended form was lost – the twmps escaped geometric stricture and the gardeners had to accept a more free-forming approach resulting over three centuries in these extraordinary organic shapes.

The processes of nature and human intention do not run smoothly; action, focus and discipline are woven with interruption, neglect and hesitation. A weave I recognise in making sculptural forms: in carving wood and shaping trees. The weaving of a garden is the same as weaving art.

The garden is not only full of changing shapes and colours: it is also full of different 'time' rhythms. Annuals, perennials, shrubs and trees mingle their time qualities through the cycle of the year. The mammoth yew twmps sound a deep, three hundred year note in the Powis symphony.

The twmps bring a rare quality of humour to the garden. These great comic

previous page/tudalen blaenorol **Space Between Twmps** Powis 2000
pastel and charcoal on black paper/pastel a golosg ar bapur du, 20 x 40

beasts demand attention if they are to keep booming their note. Their size and age compel us to sustain them. The amount of human time and thought that has been lavished on them creates an animated quality. They seem to float or drift about the garden like green clouds; they seem to slide down the slopes to sit on walls to enjoy the view.

David Nash, 2000

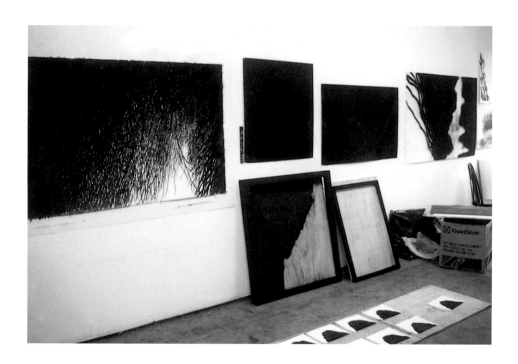

Studio photograph/ffotograff o'r stiwdio, Blaenau Ffestiniog, 2000

Twmp – Swnio Siâp

Bwriad y cyhoeddiad yma yw i dalu gwrogaeth i'r twmps a'r gwrychoedd yw yng Nghastell Powys. I'w cydnabod fel celf yn ein hamser ni, a gafodd eu hadu dri chan mlynedd yn ôl, ac i anrhydeddu'r dilyniant o arddwyr, cynllunwyr a noddwyr sydd wedi llafurio gyda chylchoedd di-derfyn natur i greu'r ffurfiau byw hyn.

Fe'm syfrdanwyd pan welais y ffurfiau hyn gyntaf. Welais i erioed o'r blaen y fath ryddid mewn siapiau tocwaith, na'r fath faint. Ar ôl y siapiau llyfn, rhydd, cefais fy nennu at y dail gwyrdd tywyll a'r tywyllwch y maent yn ei guddio: Gwyrdd dros Ddu. Mae'r tu allan yn dwmpathau crwn, ymdoddol, synhwyrus a'r tu mewn yn blisgyn wedi ei orchuddio'n drwchus dros ofod tywyll cynnes. Mae'r enw lleol twmps yn teimlo mor addas ar gyfer y ffurfiau hyn. Twmpath yw'r gair Cymraeg am 'twyn' neu 'ponc'. Mae twmp yn dalfyriad. Twmps yw'r lluosog Saesneg. Mae'r twmps hyn wedi swnio eu siâp.

Yn rhan isaf Gardd Powys, mae coed yw yr un oedran â'r twmps sydd wedi cael eu gadael i dyfu'n naturiol. Coed tywyll, trwchys gyda boncyffion unionsyth a changhennau llorweddol yn estyn eu dail allan i'r goleuni; coed cyffredin yr ydym yn eu derbyn sy'n hollol ar wahan i ni yn eu byd coediog eu hunain. O'u cymharu, mae'r twmps yn llawn ymyrraeth dynol, nid un person ond dilyniant o nifer. Maent wedi goresgyn tua deuddeg cenhedlaeth o feidrolion. Y presenoldeb dynol parhaus hwn sy'n gwneud y twmps yn gerrig-camu rhyngom ni a byd dieithr ac annibynnol planhigion.

Rhaid i goeden dyfu er mwyn byw. Ni all ond cael ei ffurfio o fewn cyfyngiadau ei natur. Mae'n estyn allan o flaenau ei changhennau am oleuni i dyfu. Mae'r garddwyr yn gwthio nôl, yn tocio, i geisio cynnal ffurf benodol. Mae'r yw yn ymateb drwy rannu yn eu pwyntiau tyfiant a thyfu allan unwaith eto. Mae'r garddwyr yn tocio nôl mor bell ag y maent yn meiddio; rhy bell a ni fydd y coed yn ymateb, gan greu bwlch yn yr arwynebedd; dim digon a chollir y ffurf. Yn achos coed yw Powys, collwyd y ffurf a fwriadwyd yn wreiddiol – dihangodd y twmps rhag cyfyngiadau geometraidd, a bu raid i'r garddwyr dderbyn dull mwy rhydd eu ffurf gyda'r canlyniad dros dair canrif o'r ffurfiau organig anghyffredin hyn.

Nid yw prosesau natur a disgwyliadau dynol yn rhedeg yn esmwyth; mae gweithred, canolbwynt a disgyblaeth yn gwau gyda thorri, camdrin ac ansicrwydd. Mae'n wead yr wyf yn ei adnabod wrth wneud ffurfiau cerfluniadol: wrth gerfio pren a ffurfio coed. Mae gwead gardd fel gwau celfyddyd.

Mae'r ardd yn llawn o ffurfiau a lliwiau newidiol: mae hefyd yn llawn rhythmau 'amser' gwahanol. Mae coed a llwyni blynyddol ac ail-flynyddol yn cymysgu eu hansawdd amser drwy gylch y flwyddyn. Mae'r twmps yw enfawr yn seinio nodyn dwfn tri chan mlynedd yn symffoni Powys.

Mae'r twmps yn dod a hiwmor anghyfarwydd i'r ardd. Mae'r anghenfilod doniol

enfawr hyn yn mynnu sylw os ydynt i barhau i daro'u nodyn. Mae eu maint ac oed yn ein cyflyru i'w cynnal. Mae'r amser ac ystyriaeth ddynol sydd wedi cael eu rhoi iddynt yn creu ansawdd byw. Maent yn ymddangos fel pe baent yn arnofio neu lithro o amgylch yr ardd fel cymylau gwyrdd; maent fel pe baent yn llithro i lawr llethrau i eistedd ar furiau i fwynhau'r olygfa.

David Nash, 2000

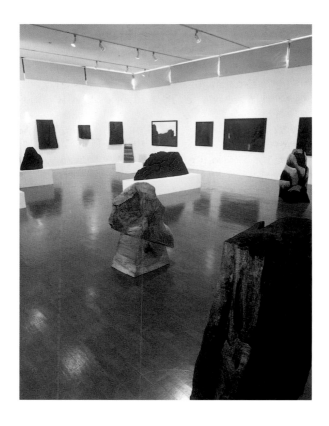

Installation photograph/ffotograff arsefydliad, Oriel 31, 2000

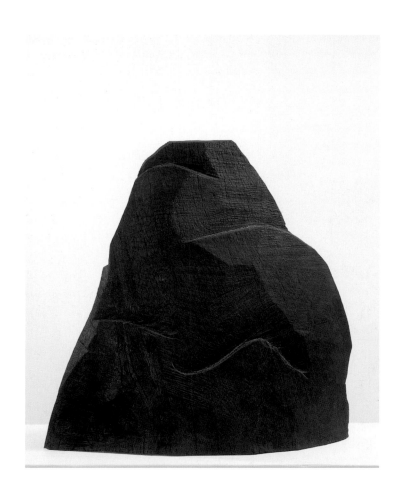

Twmp 2000, charred oak/derwen wedi ei losgi, 65 x 65.5 x 7

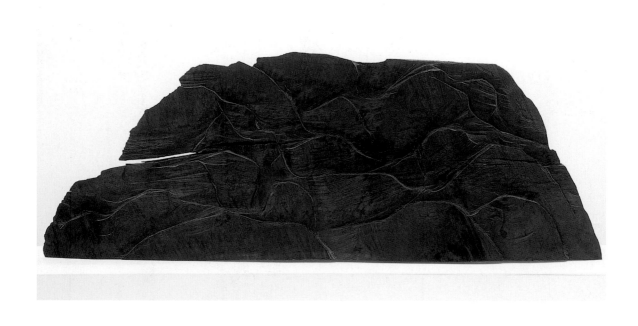

Scribed Twmps 2000, charred oak/derwen wedi ei losgi, 67 x 183 x 18

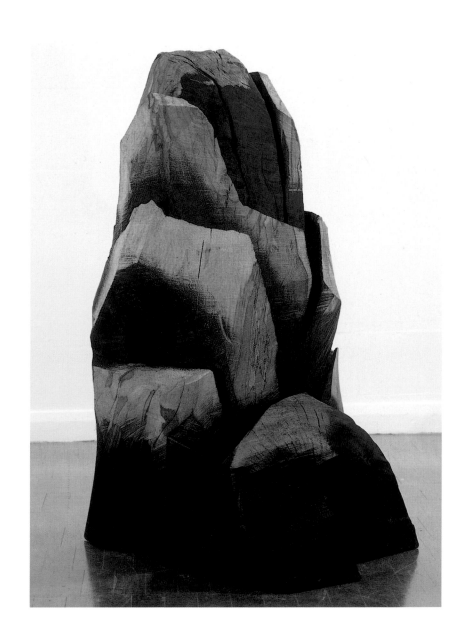

Twmp 2000, spalted beech/ffawydden wedi ei hollti, 117 x 59 x 72

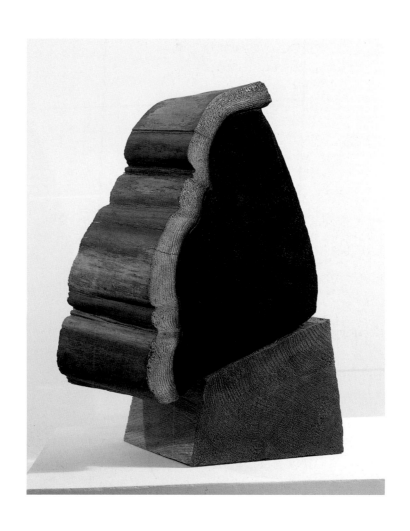

Twmp 2000, part charred redwood/cochgoed wedi rhan-losgi, 70 x 36 x 48

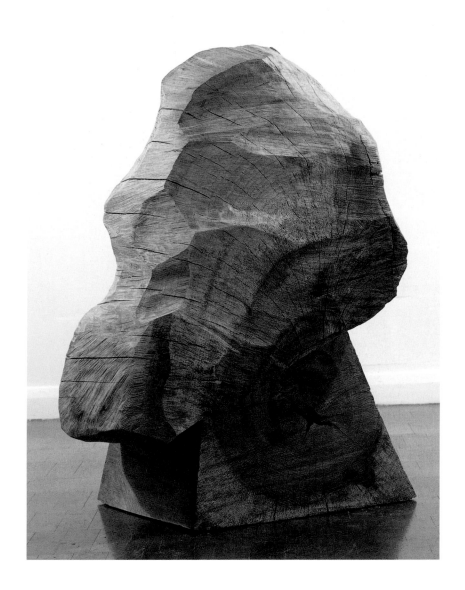

Twmp 2000, tulip/tiwlip 101 x 47 x 69

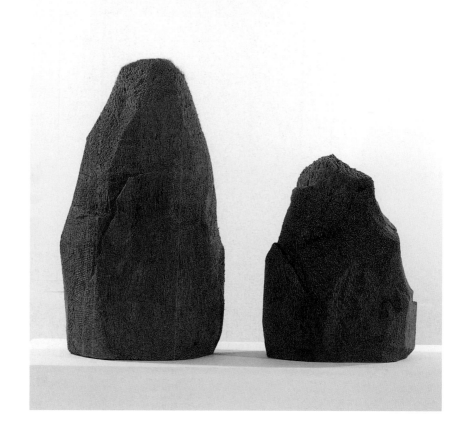

Two Palm Twmps 2000, palm/palmwydden, 43 x 30 x 30, 24 x 30 x 30
overleaf/drosodd **Inside a Twmp** 2000, charcoal on paper/golosg ar bapur, 108 x 160

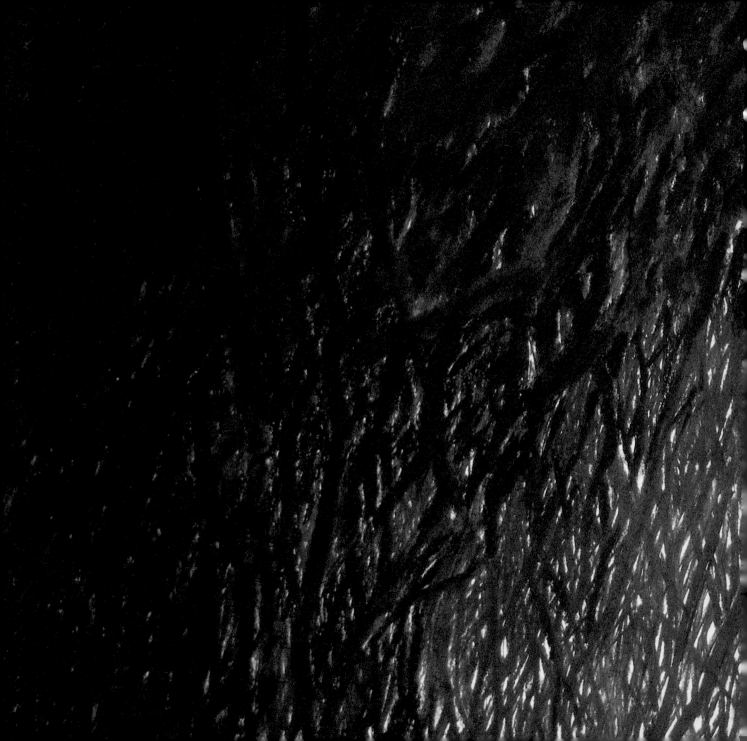

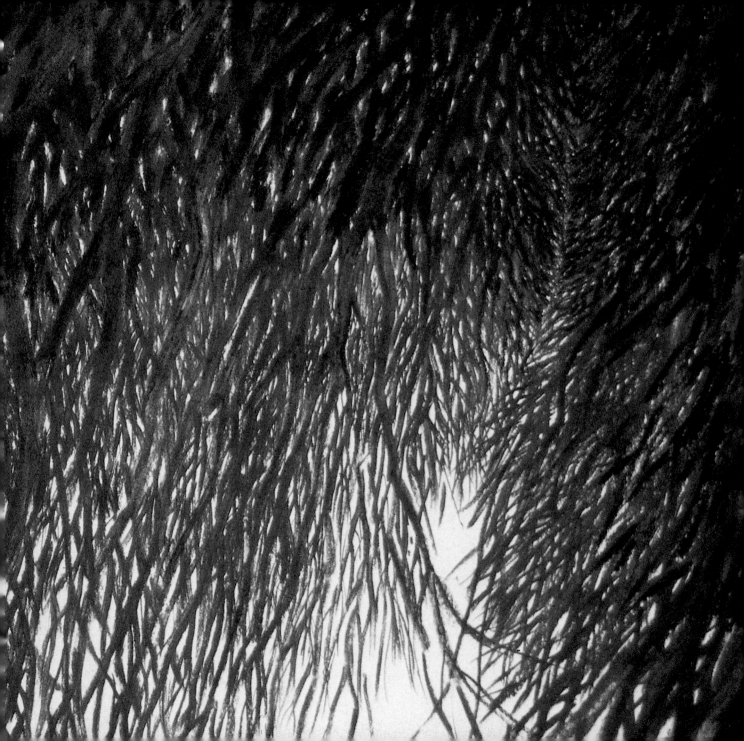

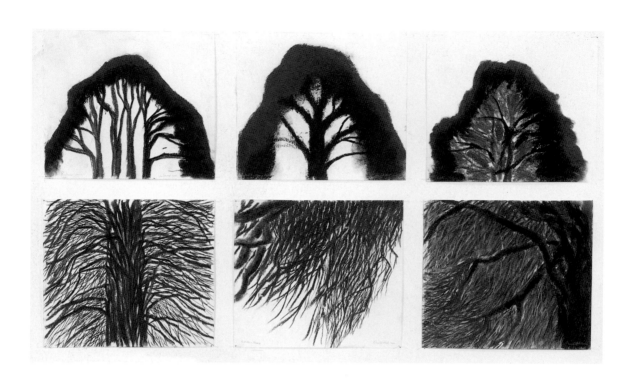

top/top 3 x **Inside a Twmp** 2000, pastel and charcoal on paper/pastel a golosg ar bapur, 33 x 38
bottom/gwaelod 3 x **Inside a Twmp** 2000, pastel and charcoal on paper/pastel a golosg ar bapur, 33 x 38

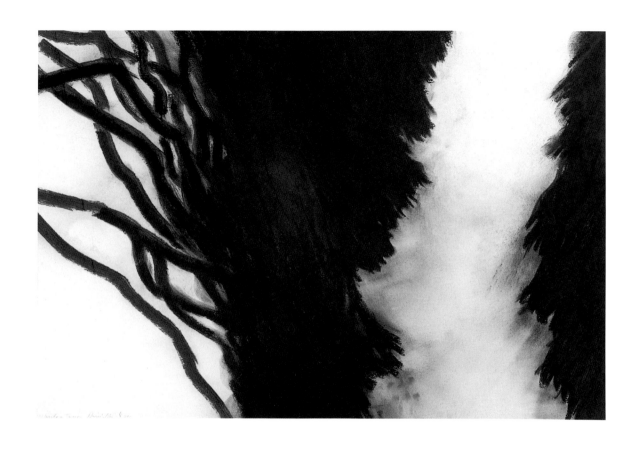

Inside a Twmp 2000, pastel and charcoal on paper/pastel a golosg ar bapur, 82 x 118

Green and Black 2000, pastel on black paper/pastel ar bapur du, 82 x 118

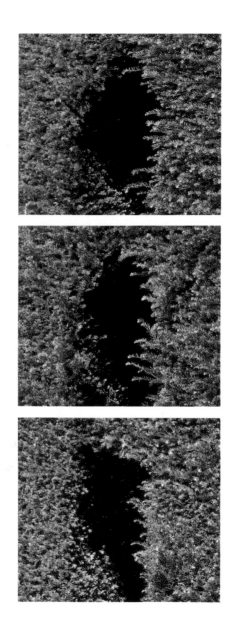

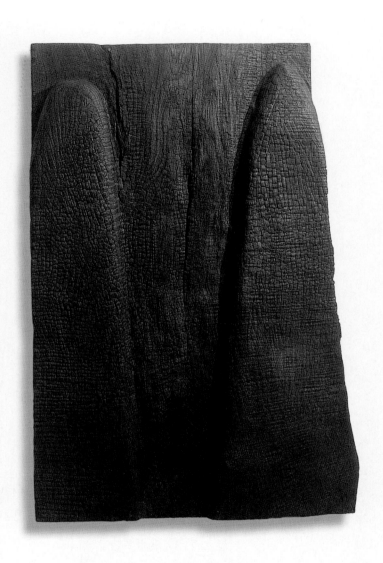

Two Twmps 2000, charred ash/onnen wedi ei losgi, 110 x 76 x 7.5

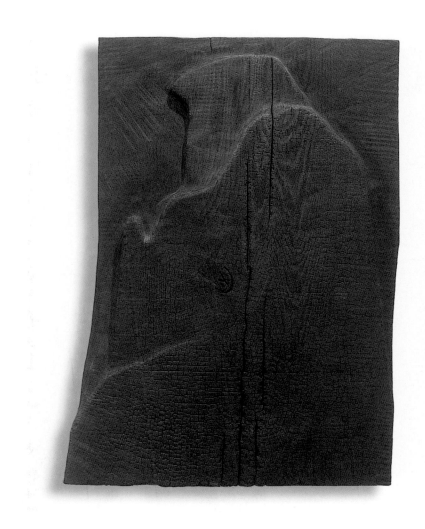

Beak Twmp charred ash/onnen wedi ei losgi, 102 x 74 x 8

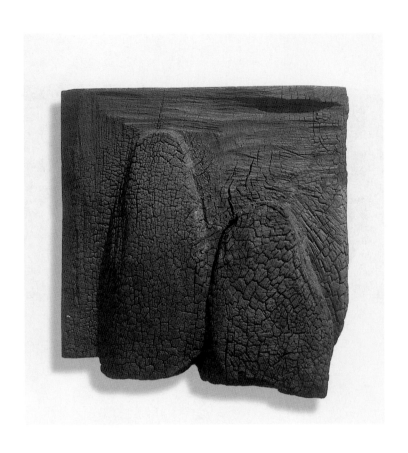

Two Twmps 2000, charred oak/derwen wedi ei losgi, 57 x 56 x 13

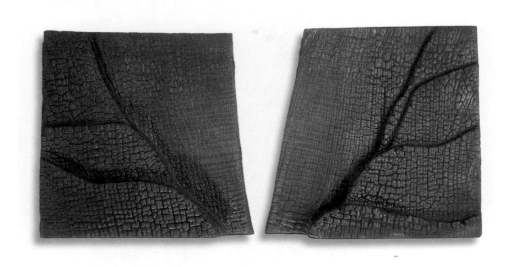

Twmp Edges 2000, charred ash/onnen wedi ei losgi, 36 x 36 x 8 x 2

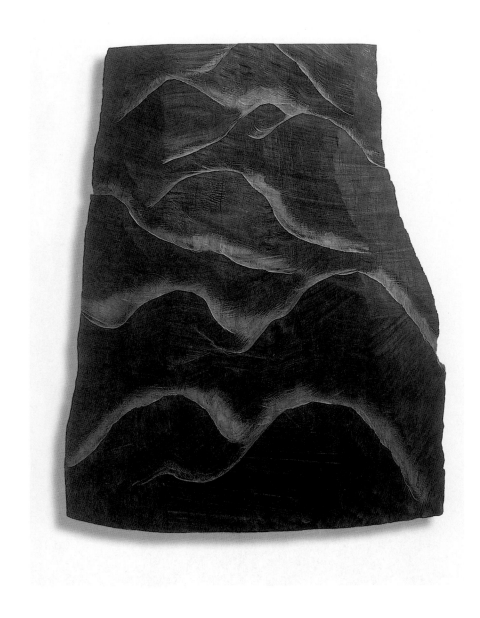

Twmps – Moelwyns and Manods charred redwood/cochgoed wedi ei losgi 120 x 64 x 15

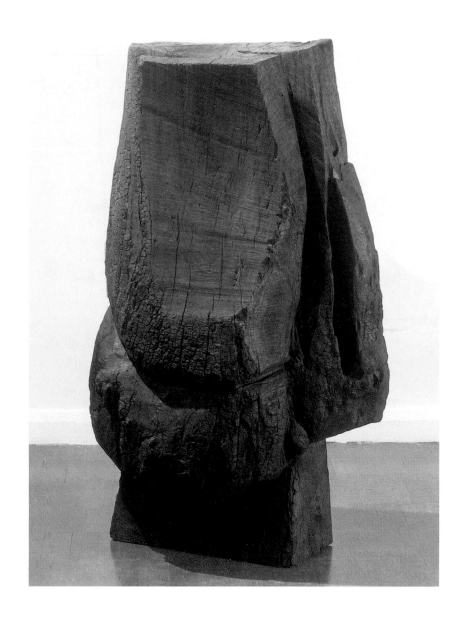

Twmp 2000, charred elm/llwyfen wedi ei losgi, 120 x 79 x 40
overleaf/drosodd **Inside a Twmp** (diptych/llun deuol) 2000, charcoal on paper/golosg ar bapur 85 x 115

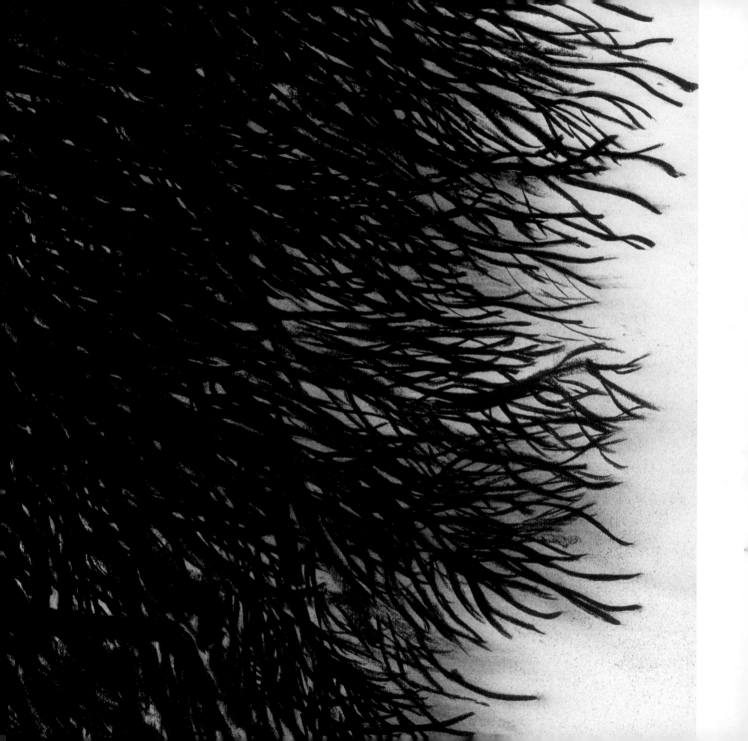

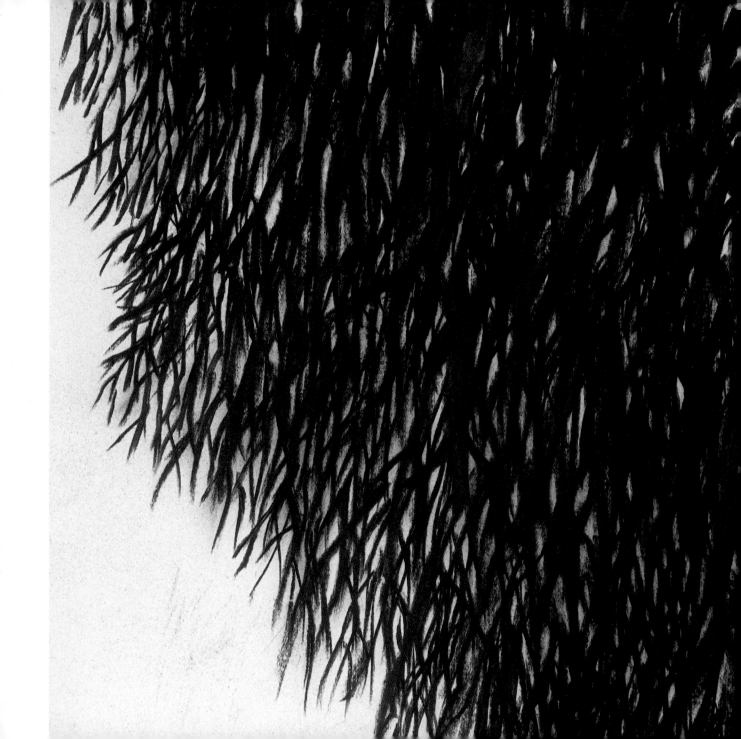

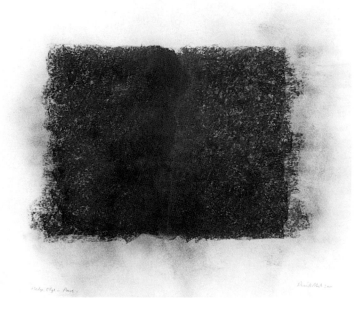

Hedge Edge charcoal on paper/golosg ar bapur, 56 x 76

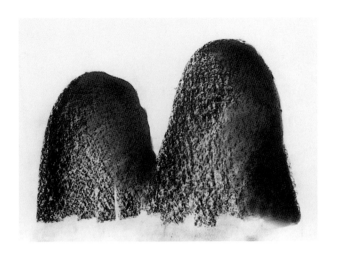

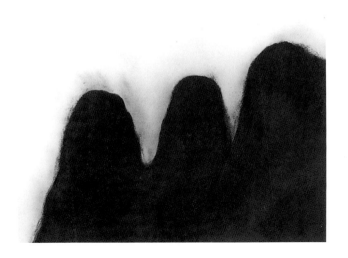

top/top **Twmp Tops** 2000, charcoal on paper/golosg ar bapur, 56 x 76
bottom/gwaelod **Three Twmp Tops** 2000, charcoal on paper/golosg ar bapur, 76 x 102

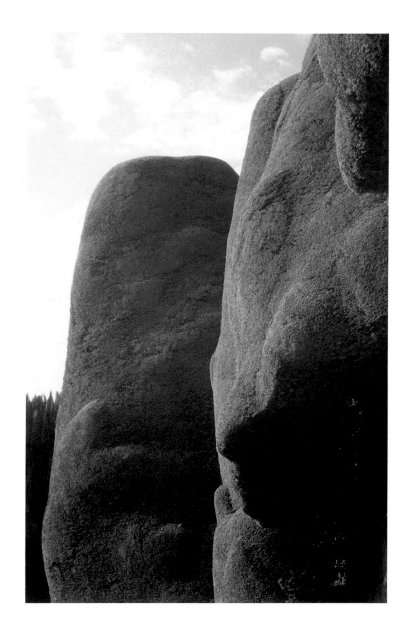

Acknowledgements

Diolchiadau

David Nash, Oriel 31 and Seren warmly thank the following individuals, whose input and assistance have made this publication such a fascinating and fulfilling project to work on: Jimmy Hancock, for giving so generously of his time imparting his knowledge of the Powis Castle Gardens and yews; Caroline Sier, Peter Hall and all the staff at Powis Castle Gardens, for their invaluable help with research; Mr Shackerley of Leighton Hall and Tom Till at Powis Castle Estate, for background information and assistance.

For help with research for the essay, 'The Powis Twmps', thanks are due to Al Cormack and Peter Finnemore. Great thanks are extended to Graham Matthews for his installation photography, to Glenys Llewelyn, for her excellent translations of all texts into Welsh, and to Bethan Page for her proof-reading of the Welsh texts.

Thanks are also due to Elaine Marshall and Michael Nixon, for their original concept of a project in connection with the Powis Castle Gardens.

Dymuna David Nash, Oriel 31 a Seren ddiolch yn gynnes i'r unigolion canlynol sydd wedi cynorthwyo drwy eu mewnbwn i wneud y cyhoeddiad hwn yn brosiect mor ddiddorol a boddhaus i weithio arno: Jimmy Hancock, am fod mor hael gyda'i amser wrth rannu ei wybodaeth o Erddi a choed yw Castell Powys; Caroline Sier, Peter Hall a holl staff Gerddi Castell Powys am eu cymorth gwerthfawr gyda'r ymchwil; Mr Shackerley o Neuadd Tre'r-llai a Tom Till o Ystâd Castell Powys am wybodaeth gefndirol a chymorth.

Am help gydag ymchwil ar gyfer y traethawd, 'Twmps Powys', rhaid diolch i Al Cormack a Peter Finnemore. Estynwn ein diolch enfawr i Graham Matthews am ei ffotograffiaeth gosodol, i Glenys Llewelyn am ei chyfieithiadau ardderchog o bob testun i'r Gymraeg; ac i Bethan Page am brawf-ddarllen y testunau Cymraeg.

Diolch hefyd i Elaine Marshall a Michael Nixon am eu cysyniad gwreiddiol o brosiect yn gysylltiedig â Gerddi Castell Powys.

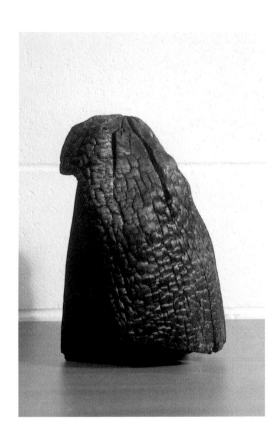

Beak Twmp 2000, charred alder/gwernen wedi ei losgi, 32 x 23 x 20